山河绘

钢笔速写自然生态风景

SHANHEHUI GANGBI SUXIE ZIRAN SHENGTAI FENGJING

吴海燕 编著

人民邮电出版社

北京

图书在版编目（ＣＩＰ）数据

山河绘 ：钢笔速写自然生态风景 / 吴海燕编著. --
北京 ：人民邮电出版社，2023.8
ISBN 978-7-115-59466-2

Ⅰ．①山… Ⅱ．①吴… Ⅲ．①钢笔画－风景画－速写
技法 Ⅳ．①J214.2

中国版本图书馆CIP数据核字(2022)第103563号

内 容 提 要

　　"山河绘"是以国家公园体制试点为绘画主题的自然生态风景系列教程，本书选用的主要工具为钢笔，教授自然生态风景速写的方法。

　　本书第1章基础知识部分，从工具入手，让读者了解钢笔速写线条的用法。第2章到第11章，分别从三江源国家公园、大熊猫国家公园、东北虎豹国家公园、神农架国家公园、钱江源国家公园、南山国家公园、武夷山国家公园、海南热带雨林国家公园、普达措国家公园、祁连山国家公园这10个国家公园中选取优美的风景，进行钢笔速写的教学。每个案例都分析了绘制要点。本书适合对风景绘画、速写绘画感兴趣的读者阅读，如果您是一位热爱祖国大好河山的人，也可以通过这些风景的绘制，获得心灵的片刻休憩。

◆ 编　著　吴海燕
　　责任编辑　易　舟
　　责任印制　周昇亮
◆ 人民邮电出版社出版发行　　北京市丰台区成寿寺路 11 号
　　邮编　100164　　电子邮件　315@ptpress.com.cn
　　网址　https://www.ptpress.com.cn
　　涿州市般润文化传播有限公司印刷
◆ 开本：787×1092　1/16
　　印张：8　　　　　　　　　　　　2023 年 8 月第 1 版
　　字数：116 千字　　　　　　　　2023 年 8 月河北第 1 次印刷

定价：49.80 元

读者服务热线：(010)81055296　印装质量热线：(010)81055316
反盗版热线：(010)81055315
广告经营许可证：京东市监广登字 20170147 号

目 录

第 1 章

基础知识

章节内容　本章讲解用钢笔绘制场景图所需要的各种绘画工具，除了钢笔、素描纸这些主要工具外，我们还可以通过其他的辅助工具来绘制出自己想要的画面效果。只有了解并熟练运用工具才能更好地完成绘制。

绘画技法　钢笔画以线条为主要元素，常使用速写的表现形式。本章将讲解线条在钢笔画中的运用。

✦ 1.1 常用工具 ✦

钢笔

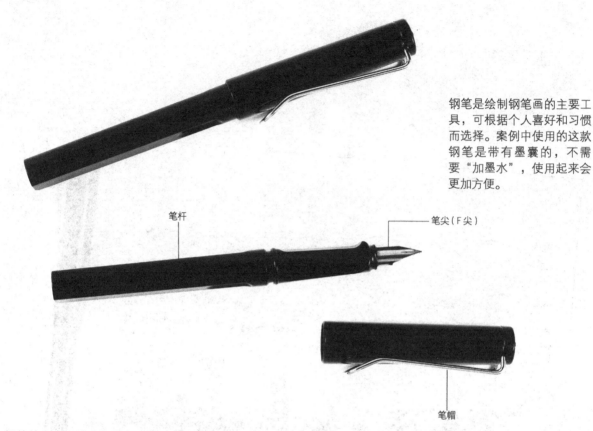

钢笔是绘制钢笔画的主要工具，可根据个人喜好和习惯而选择。案例中使用的这款钢笔是带有墨囊的，不需要"加墨水"，使用起来会更加方便。

笔杆

笔尖（F尖）

笔帽

钢笔笔尖可以说是钢笔最关键的部分，从细到粗，各种尺寸的都有，一般较常见的钢笔笔尖尺寸为B（粗）、M（中粗）、F（细）、EF（特细）。本书案例中使用的是F尖尺寸的钢笔。

墨囊的使用

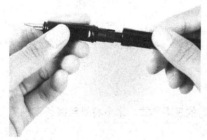

拧开笔杆。

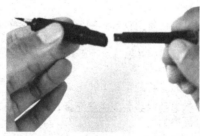

轻轻拔出墨囊，换上新的墨囊。

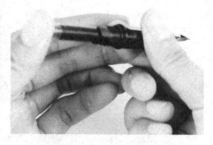

用手按压，将墨囊较小的一头稍用力插进笔头，听到"哒"的一声，安装完成，即可使用。

钢笔画的用纸要求不高，常用的素描本、速写本和复印纸等都可以。如果要画四开以上的钢笔画，那么一定要厚实的纸张才行，一般最少是用180克的纸。

钢笔画的绘画工具种类繁多，但钢笔画中最主要的绘画工具就是钢笔和纸。一般只需一支钢笔和一张纸，就可以画出一幅精致入微的钢笔画。

✦ 1.2 其他辅助工具 ✦

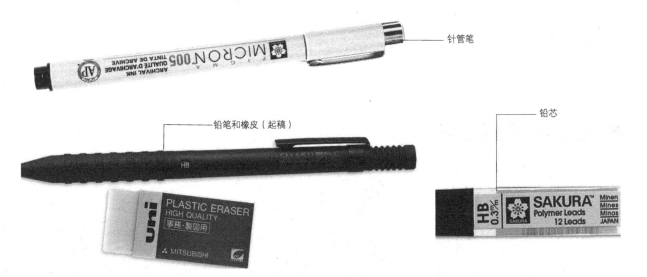

针管笔

铅笔和橡皮（起稿）

铅芯

在画钢笔画时，不能僵化地限于只使用钢笔，要根据画作的整体效果适当地选用一些其他辅助工具。

◆ 1.3 简单线条 ◆

横线练习

竖线练习

斜线练习

弧线、曲线和波浪线练习

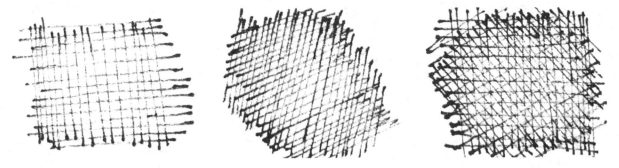

钢笔画的元素主要是线条，可用不同粗细、长短的线条来表现画面中物体的轮廓、体积等。因此，线条在钢笔画中是非常重要的造型元素。钢笔画的基础训练必须从各种不同的线条练习开始。

✦ 1.4 线条的疏密组合 ✦

横线和竖线的疏密对比

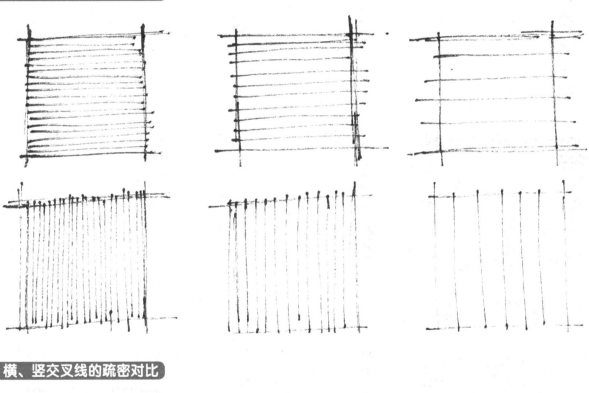

横、竖交叉线的疏密对比

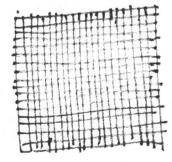

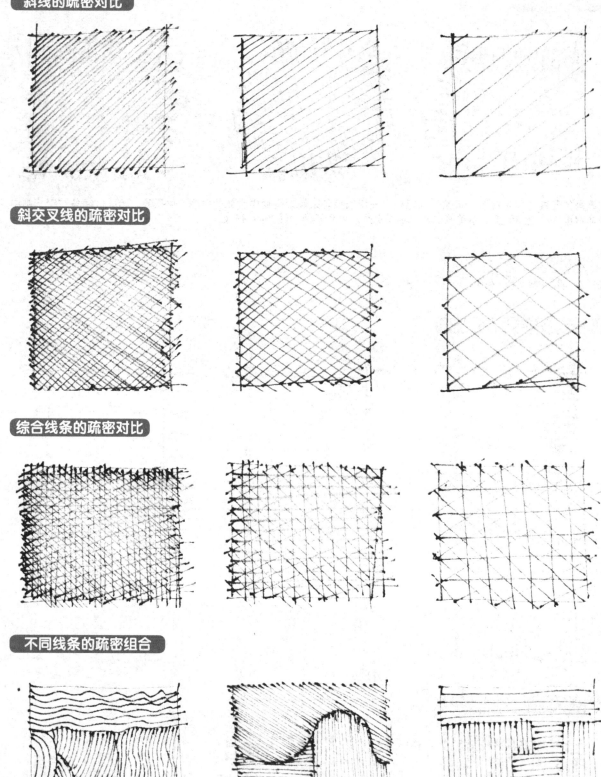

斜线的疏密对比

斜交叉线的疏密对比

综合线条的疏密对比

不同线条的疏密组合

钢笔画中，通过线条的疏密组合，会产生不同的明暗对比效果，从而表现出物体的立体感。也可通过线条的叠加以强化物体表面的粗糙感和明暗对比效果。交叉线的排列可以"暗示"物体表面的起伏和转折。所以线条是一切的基础，初学者要加强对线条的练习。

第 2 章 三江源国家公园

青海湖

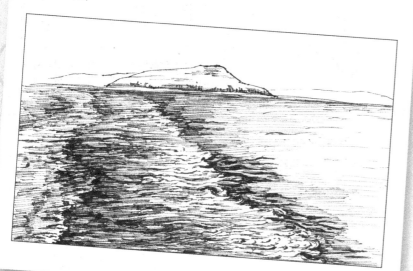

绘画要点

此图中湖面的刻画是重点，分块儿绘制会更加简单、迅速。前景波浪的刻画要细致。

为了更好地表现出画面的空间感，远处的山要简单概括，通过线条来表现近实远虚的关系。

青藏高原腹地

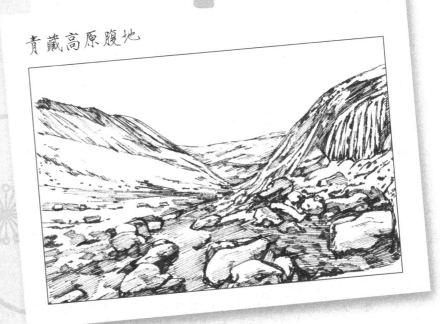

绘画要点

此图中山上的雪是刻画的重点，要简单、明确地刻画出山和石头的外形。通过加深暗部来突出雪的白。

为了更好地表现出画面的空间感，前景的刻画要细致，线条的应用则十分重要。

✦ 2.1 青海湖 ✦

铅笔线稿

━━✦━ 知识点 ━✦━━━━━━━━━━━

此案例的图中湖面在整个画面中占很大的比例，又是横向构图，很好地表现出画面的空间感。

▶ 用铅笔轻轻地画出场景中物体的大致外形，为下一步钢笔绘制做准备。

钢笔绘制

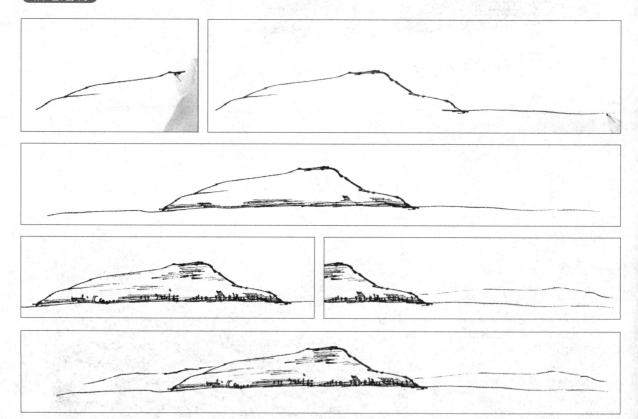

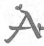 01-06 首先绘制远处的山。从画面中间的山画起，然后绘制出两边山的外形，最后用短线画出山上的植被。线条可较为随意，但物体外形大致准确。

01	02
03	
04	05
06	

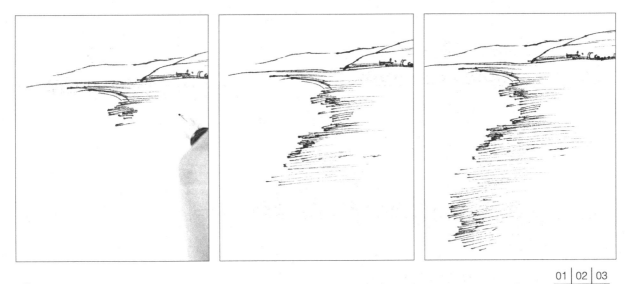

B 01-03 用横线叠加画出左边湖面波纹的暗部。下笔力度要重些，收笔时线条颜色要浅些。

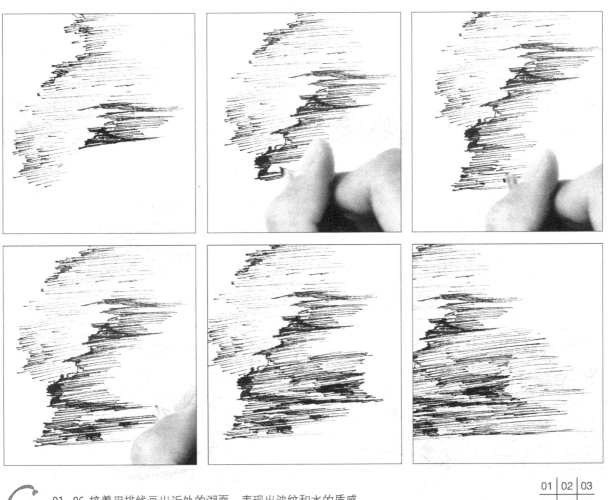

C 01-06 接着用排线画出近处的湖面，表现出波纹和水的质感。

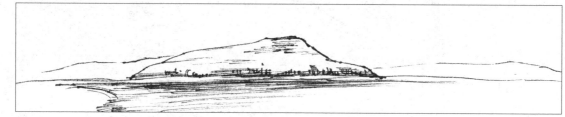

03

 01-03 用长线条绘制山与湖面的衔接处。

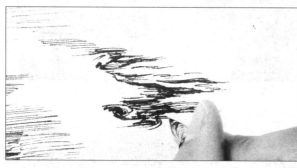 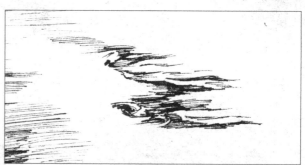

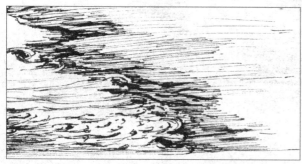 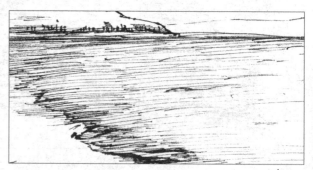

01 | 02
03 | 04
05 | 06

 01-06 湖水是不断变化的。先用线条叠加画出中间部分的湖面和波浪。卷起的浪花部分可以提前留白。然后画出远处的湖面，远处湖面平静、深邃，轻轻叠加一层线条即可。

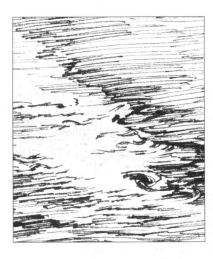 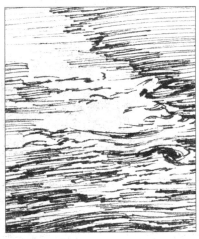 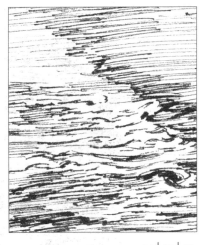

F 01-03 用细致的线条画出前景的浪花。浪花变化丰富，要抓住刻画重点，大胆落笔。

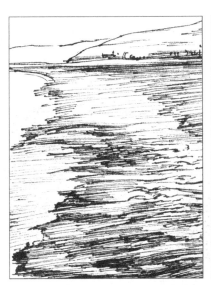 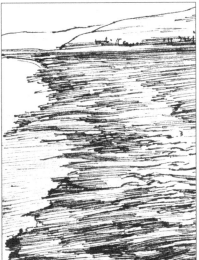 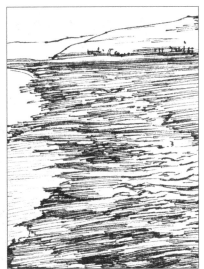

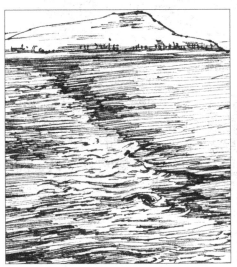 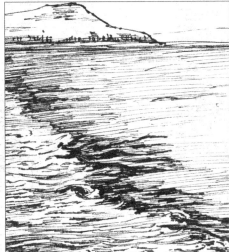

01-05 前景的浪花画完后，画出中景和远景的水域。较暗的地方线条排列要密集些。衔接处要过渡自然。

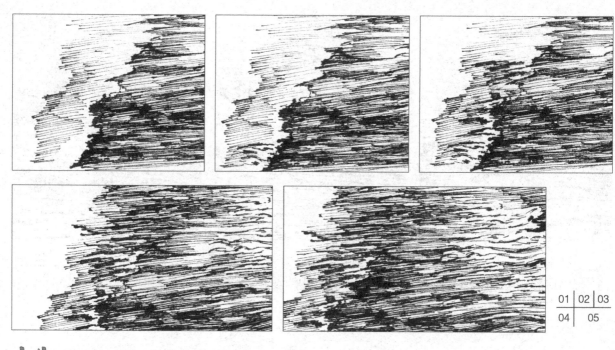

01	02	03
04	05	

01-05 用同样的方法叠加画出左边近处的水域。

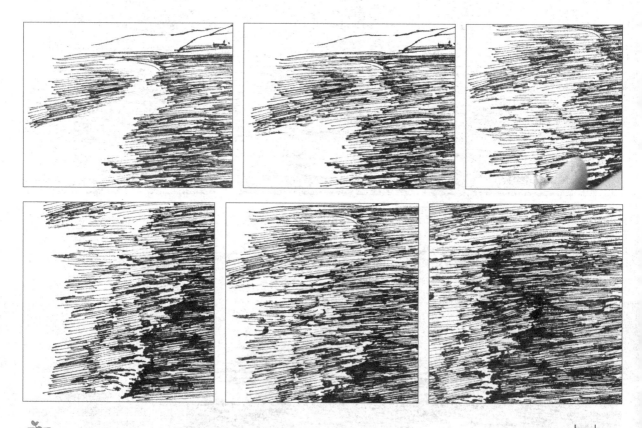

01	02	03
04	05	06

01-06 用同样的方法画出左边远处的水域。然后依次画出浪花部分，
线条相互叠加后，完成绘制。

✦ 2.2 青藏高原腹地 ✦

铅笔线稿

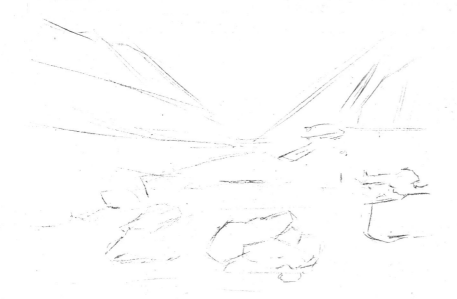

▶ 用铅笔简单地画出场景中物体的大致外形，为下一步钢笔绘制做准备。

钢笔绘制

01	02
03	04
05	

01-05 先用线条简单、迅速地画出远景两座山的外形，从画面左侧的山开始画起。线条可较为随意，但山的整体外形要大致准确。

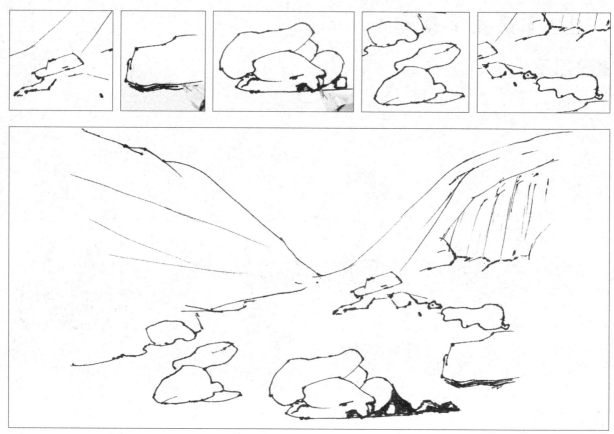

B 01-06 接着用"硬朗"的线条画出前景中石头的外形，表现出石头的坚硬。

01 | 02 | 03 | 04 | 05
06

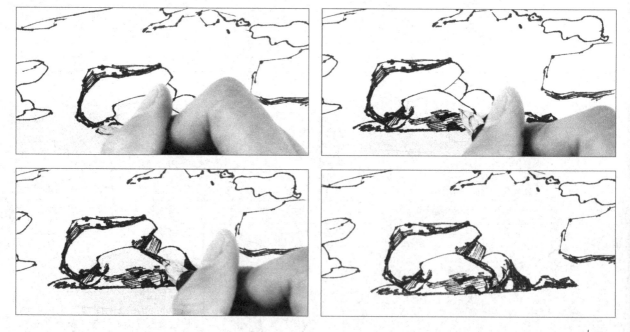

C 01-04 前景中石头的暗部用排线叠加绘制。

01 | 02
03 | 04

18

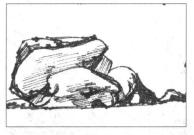

 01-05 用同样的排线接着绘制右边石头的暗部和阴影部分。线条的疏密用于表现出颜色的深浅变化。

01	02	03
04	05	

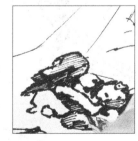
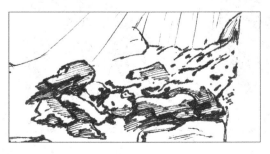
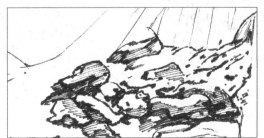

01	02	03
04	05	06
07	08	

01-08 用同样的画法画出右边剩下的石头的暗部和阴影。石头上覆盖着积雪，暗部用排线轻轻绘制，阴影部分线条要画得重一些。

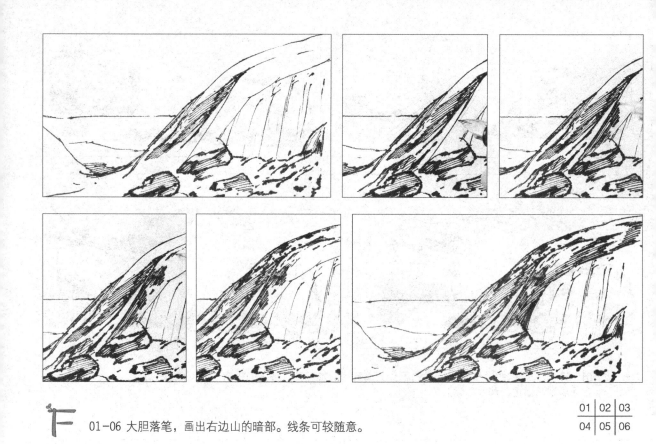

F 01-06 大胆落笔，画出右边山的暗部。线条可较随意。

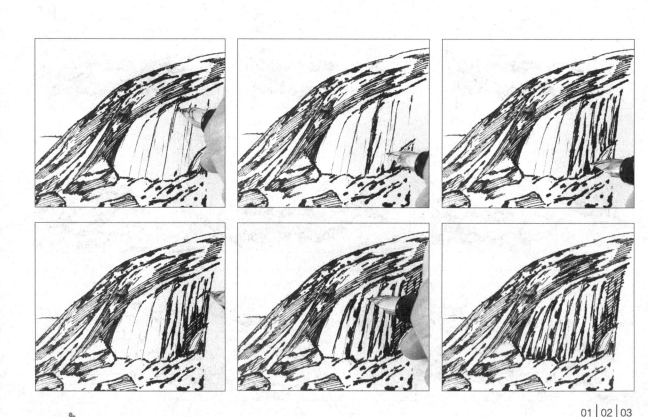

G 01-06 用同样的画法画出右边山前面的暗部，用笔要重些。

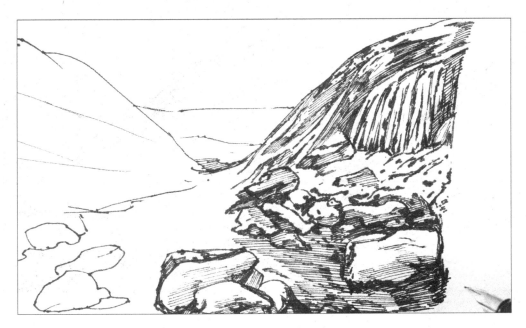

接着加深前景石头的阴影颜色，增强石头的体积感。

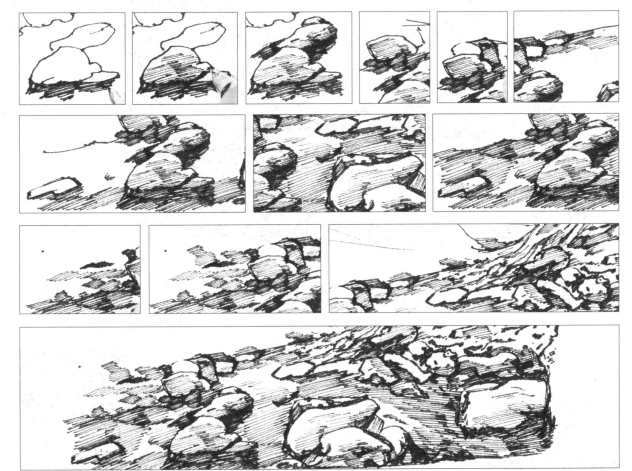

01-13 同样用排线依次画出左边石头的暗部和阴影部分，排线时绘制线条的方向要一致，这样画出的线条才不会乱，完成腹地的刻画。

01	02	03	04	05	06
07		08		09	
10	11		12		
13					

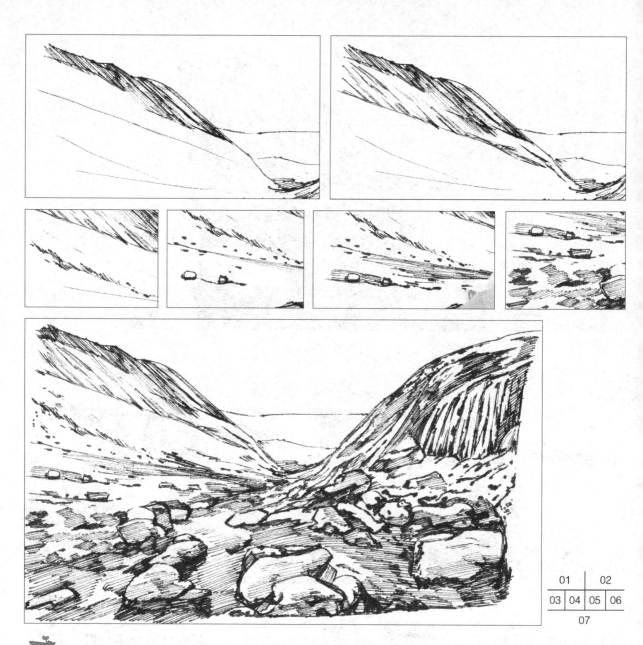

01		02	
03	04	05	06
07			

J 01-07 用虚实、深浅不同的线条画出左边的山和石头，用点概括出山上的小碎石。从左右山坡绘制的细节与颜色的对比来看，这样画可以更好地体现出画面的着重点。

01	02

K 01-02 远处山的绘制更加具有概括性。前后线条的虚实变化能更好地表现出画面的空间感。

22

第 **3** 章

大熊猫国家公园

陕西长青国家级自然保护区

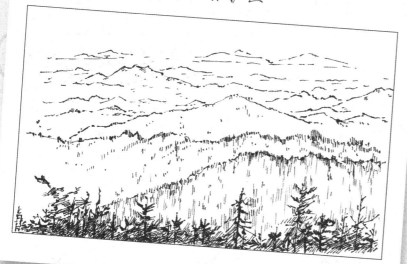

绘画要点

此图中前景树木是刻画的重点，要简单、明确地刻画出树木外形，这样绘制起来更加简单、迅速。

为了更好地表现出画面的空间感，线条的应用就很重要了。此图中前景与远景的虚实变化很明显。

汶川卧龙自然保护区针阔混交林

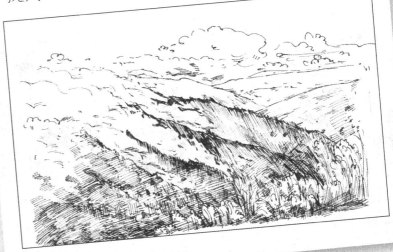

绘画要点

此图中丛林的刻画是重点，丛林可用竖线和斜线来表现。暗部用排线概括绘制。

在绘制丛林时，用短线条叠加可以更好地表现树木的层次感。云朵用柔和的曲线绘制。

✦3.1 陕西长青国家级自然保护区 ✦

铅笔线稿

▶ 首先明确场景中物体的大致位置，然后用铅笔画出场景中物体的大致外形，为下一步钢笔绘制做准备。

钢笔绘制

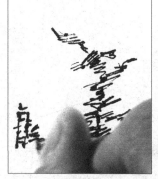 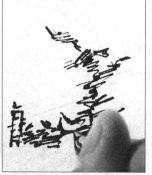 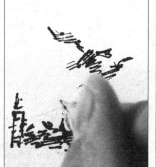 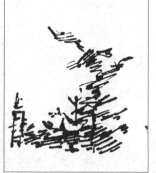

01	02	03	04	05
06	07	08	09	

01-09 先绘制前景树木的外形，从画面左侧的树木开始画起。线条可较为随意，但树木的整体外形看上去还是较为形象的，所以树木的外形要大致准确。

01	02	03
04	05	

 01-05 接着画出旁边树木的外形，树木的枝干线条要画粗一些，暗部用排线绘制。

 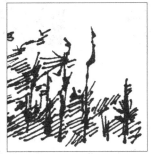 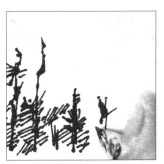

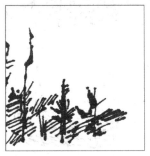

01	02	03	04
05	06	07	08

01-08 树木有高有低，参差不齐。用较为随意的线条接着画出其他树木的外形，枝干线条要画粗一些，叶片与暗部用排线绘制，以更好地表现出树木的虚实关系。

25

01	02	03	04
05	06	07	
08			

D 01-08 用同样的画法接着绘制较低的树木。

E 01-15 用同样的画法画出其余树木的外形，大致完成前景的绘制。

01	02	03	04	05
06	07	08	09	10
11	12	13	14	15

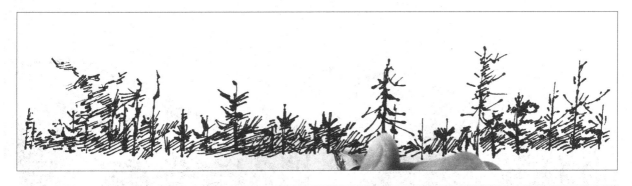

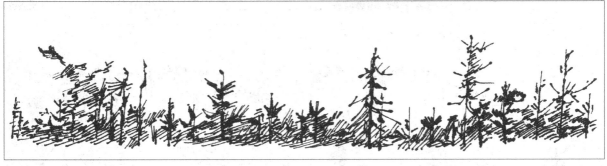

F　01-02 调整前景树木的细节， 完善丛林的绘制。

 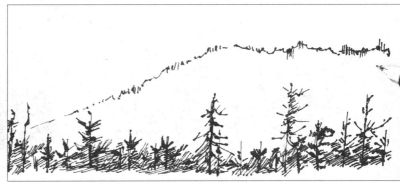

 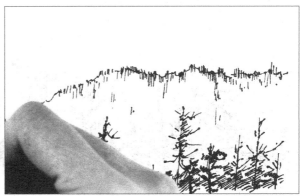

G　01-04 刻画远山的细节。

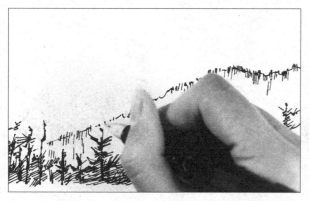
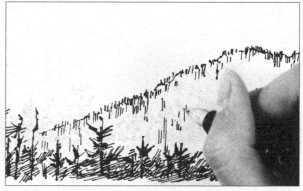

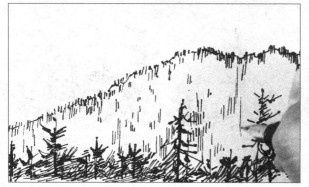
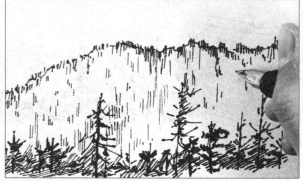

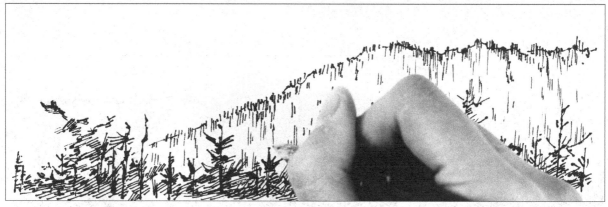

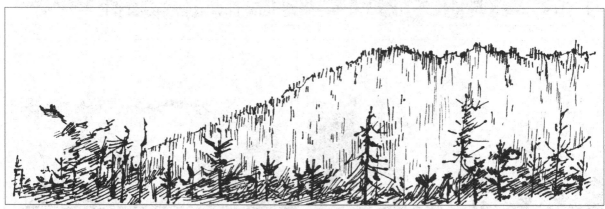

 01-06 用竖向短线表现出山坡上树木的明暗效果。用短线绘制可以更好地表现出山坡上树木的疏密变化。

01	02
03	04
05	
06	

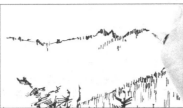
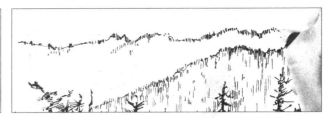
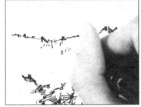

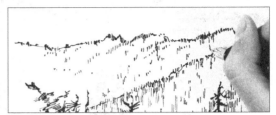
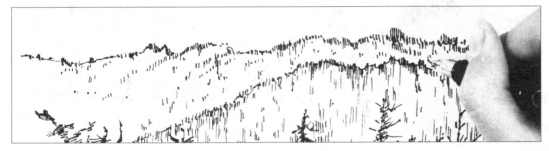

01	02	03
04	05	06
	07	

01-07 用同样的竖向短线表现出中景另一个山坡的外形与明暗效果，完成中景的刻画。

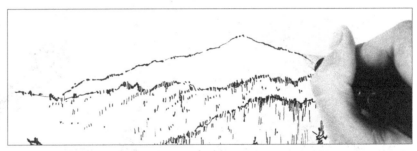

01	02
	03
	04

01-04 用虚实、深浅不同的短线画出较远处山坡的外形，用点概括山坡上的丛林。

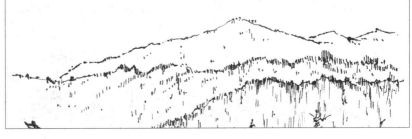

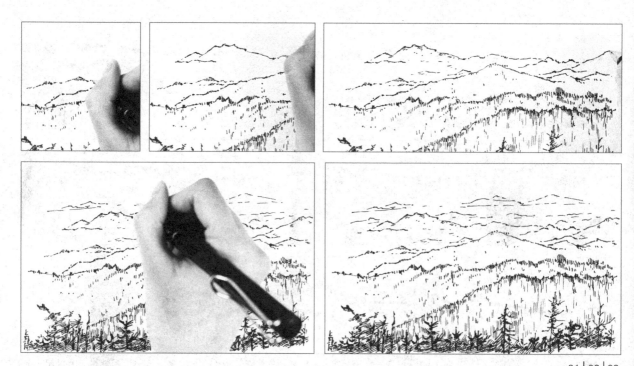

01 | 02 | 03
04 | 05

01-05 用虚实变化的线条画出远景山坡的外形，远景山坡的绘制应更加具有概括性。画面中前后线条的虚实变化能更好地表现出画面的空间感。

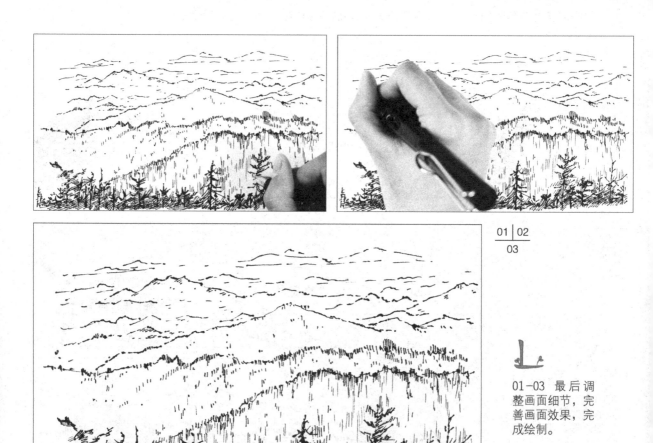

01 | 02
03

01-03 最后调整画面细节，完善画面效果，完成绘制。

✦ 3.2 汶川卧龙自然保护区针阔混交林 ✦

铅笔线稿

▶ 首先明确场景中物体的大致位置，然后用铅笔画出场景中物体的大致外形，为下一步用钢笔绘制做准备。

钢笔绘制

01	02	
03	04	05

 01-05 先绘制前景树木的外形，从画面右侧的树木开始画起。线条流畅、随意，但树木的整体外形看上去还是较为形象的，暗部用排线绘制。

B 01、02 接着画出旁边树木的外形，树木的枝干线条要画粗一些，暗部概括绘制，要体现出树木的层次感。

01	02	03
04	05	06
	07	

C

01—07 用较为随意的线条画出山上丛林的前后关系。用短线竖直排线，表现出丛林的层次感。山上的丛林与前面树木的衔接要自然。

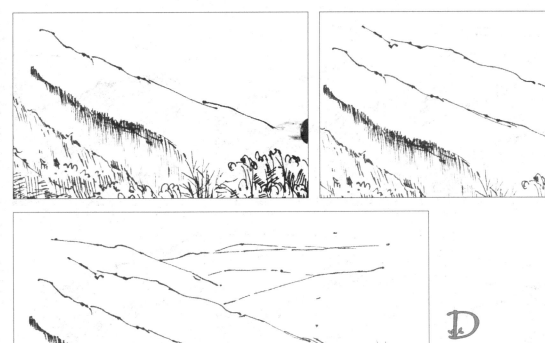

01 | 02
03

D

01-03 用单线勾勒出右边远处的山的外形。

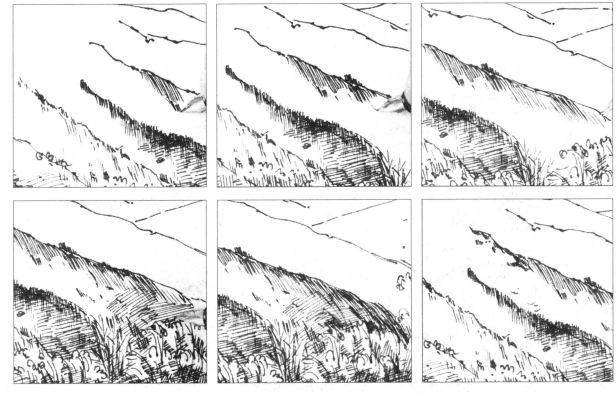

01 | 02 | 03
04 | 05 | 06

01-06 接着用排线的方式画出后面的丛林。丛林密集处可以层叠排列线条。

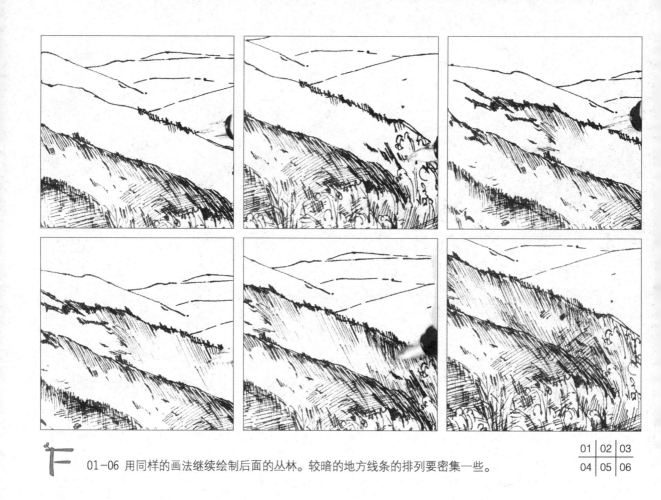

01	02	03
04	05	06

F 01-06 用同样的画法继续绘制后面的丛林。较暗的地方线条的排列要密集一些。

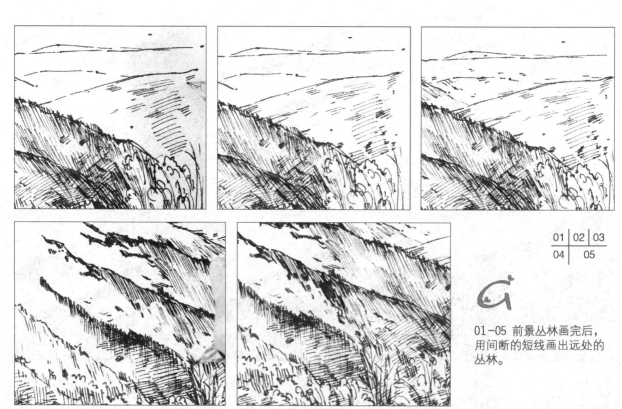

01	02	03
04	05	

G 01-05 前景丛林画完后，用间断的短线画出远处的丛林。

01-04 用短线条组合画出左边前景与中景的过渡面，使其过渡自然。

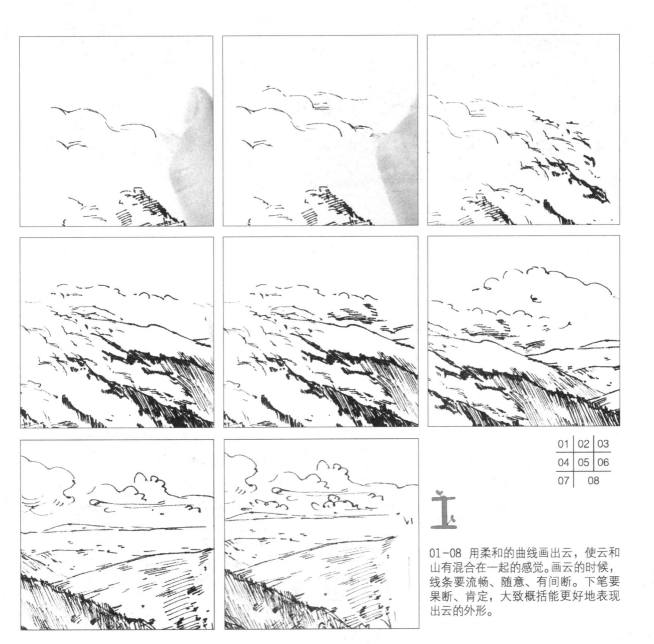

01	02	03
04	05	06
07	08	

01-08 用柔和的曲线画出云，使云和山有混合在一起的感觉。画云的时候，线条要流畅、随意、有间断。下笔要果断、肯定，大致概括能更好地表现出云的外形。

第 **4** 章 东北虎豹国家公园

石佛洞森林公园

绘画要点

此图中前景丛林的刻画是重点，分块儿绘制丛林，会更加简单、快速。并且要注意前面丛林与后面山上树木的区分。

对于左边的树木，要简单、明确地刻画出树木外形，注意枝干的粗细变化。阴影部分用排线绘制。

鸢尾花湿地

绘画要点

此图中鸢尾花是刻画的重点，要注意前面的花与后面的花的虚实变化。前面的花要画出外形，后面的花可以用点来概括。

后面的山和树不用仔细刻画，表现出明暗对比效果即可。这样能更好地表现出画面的空间感。

✦ 4.1 石佛洞森林公园 ✦

铅笔线稿

▶ 首先用铅笔画出场景中物体的大致轮廓，为下一步用钢笔绘制做准备。

钢笔绘制

01	02
03	04
05	06

01-06 先绘制远处山的外形，从左侧的山开始画起。线条刚劲、肯定，以体现出山的坚硬感。

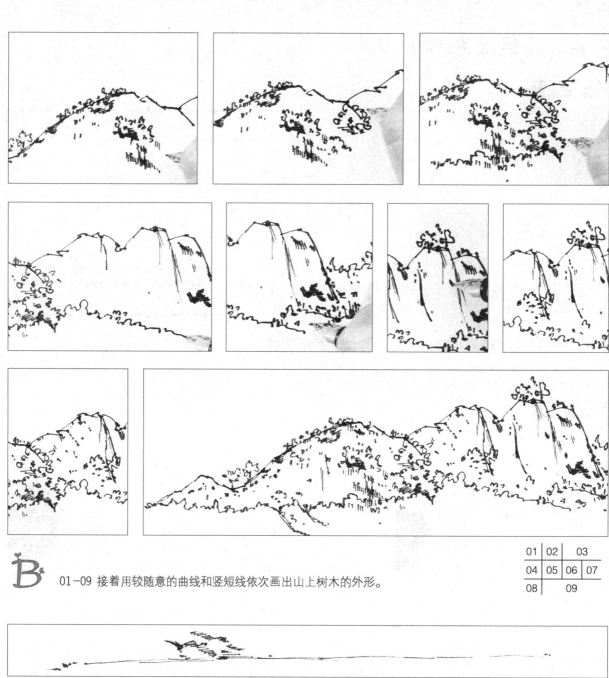

01	02	03	
04	05	06	07
08		09	

B 01-09 接着用较随意的曲线和竖短线依次画出山上树木的外形。

		01		
02	03	04	05	06
		07		

C 01-07 远处的山绘制完成后，用短线表现出前景中丛林的暗部，不规律的暗部用排线绘制能更好地表现出郁郁葱葱的树木。

	01	
02		03

D 01-03 接着用排线叠加画出前面丛林的暗部。

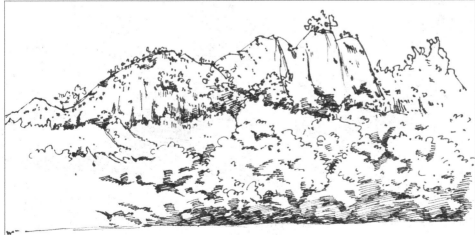

01	02	03	
04	05	06	07
	08		

E

01-08 前面丛林可以分层次刻画。要注意前面丛林与后面山上树木的区分。

01-07 先画出左边树木的枝干，枝干绘制完成后用短线画出叶子的外形，叶子是一簇一簇的，要用呈放射状的线条绘制。接着用较长的线条画出植物的阴影。

 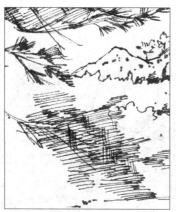 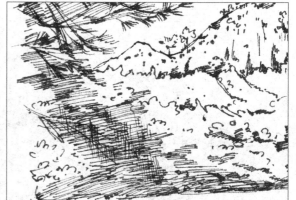

01 | 02 | 03

 01-03 用同样的画法画出下面的小树。阴影部分用排线绘制。较暗的地方线条的排列要密集些。

✦ 4.2 鸢尾花湿地 ✦

铅笔线稿

✦━知识点━━✦

此案例的鸢尾花湿地大概占整个画面的 2/3，这会让人的视野变得更加开阔，同时也加强了画面前后的空间感。

▶ 首先用铅笔确定前景与远景的位置，然后画出山的大致外形，为下一步钢笔绘制做准备。

钢笔绘制

01-06 先绘制远景山的外形，从画面左侧的山开始画起。用笔要肯定，对山的外形的绘制要大致准确。用不规则的曲线画出山边左侧的灌木。

01	02
03	04
05	06

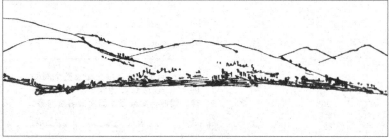
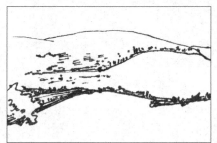

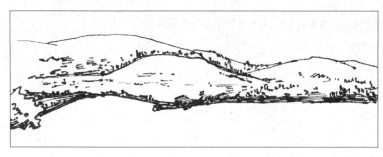
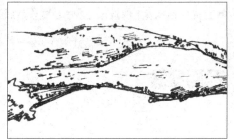

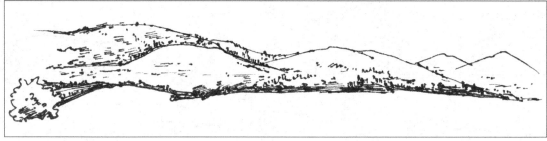

01	02
03	04
05	06
07	

B 01-07 接着大致画出山上的树木，明确树木前后的关系，通过颜色的深浅变化加强体积感。

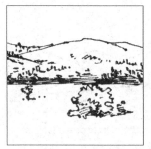
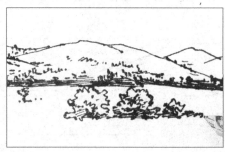
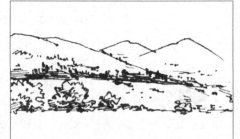

01 | 02 | 03

C 01-03 远处的山绘制完成后，用流畅的曲线画出湿地上的灌木。暗部用短线组合绘制。

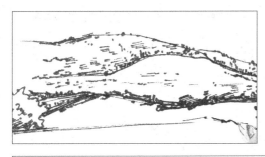
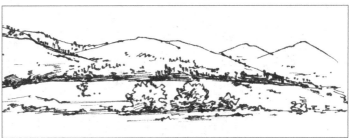

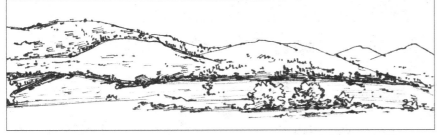
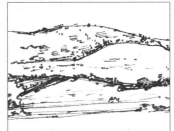

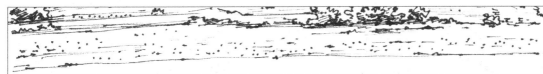

01	02
03	04
05	
06	

D 01-06 接着画出湿地的外形。主要用点来表现中景草木葱茏的湿地。

01	02	03
04	05	

E 01-05 远景和中景绘制完成后，先画出近处鸢尾花的外形。绘制叶片的线条应较长，绘制时要把握好用笔力度。

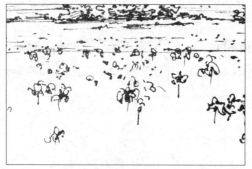

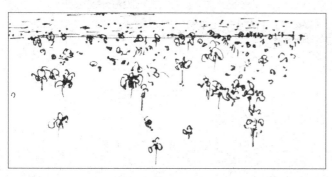

 01-08 接着由近到远依次画出鸢尾花的外形。远处的鸢尾花可以用点来概括。

01	02	03
04	05	06
07	08	

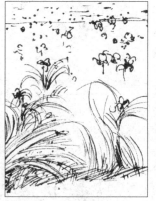

01	02	03	04

01-04 鸢尾花的外形绘制完成后，再依次绘制出鸢尾花的叶子。先从近处的叶子开始画起，下笔应随意且干脆。

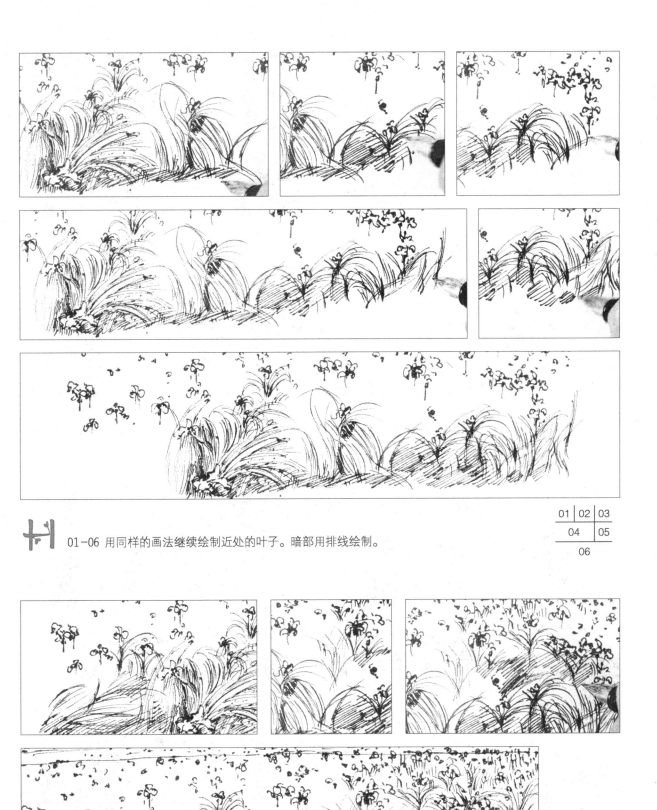

01-06 用同样的画法继续绘制近处的叶子。暗部用排线绘制。

01	02	03
04		05
06		

01-04 用同样的画法画出画面左侧的叶子。画面中叶子较多，会相互遮挡，绘制时要明确叶子的前后关系。

01	02	03
04		

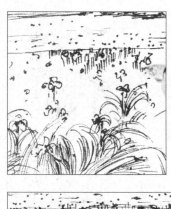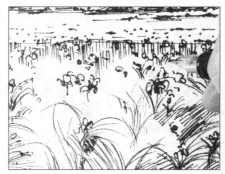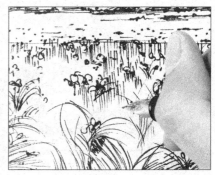

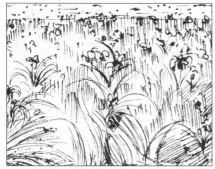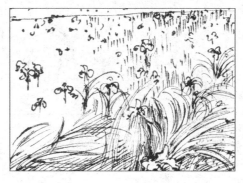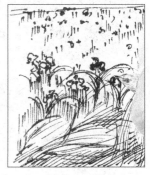

01-06 远处的暗部用竖向的短线画出，接着画出左边的叶子。

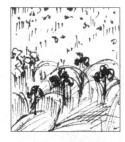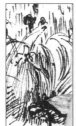

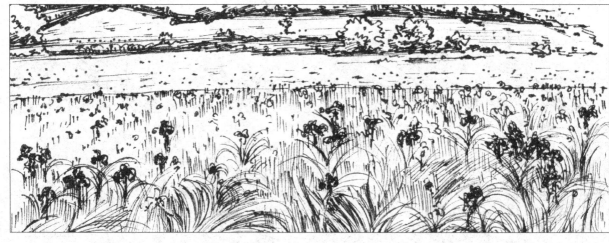

01-07 加深鸢尾花等的暗部，使一簇一簇的鸢尾花更加突出，同时也加强了画面前后的虚实对比。

第5章

神农架国家公园

神农架森林

绘画要点

此图中森林是刻画的重点，大致概括能更好地绘制出树木外形，并且绘制会更加简单、迅速。

森林中的树木密集，绘制时要有耐心。要注意前景与远景的虚实变化。前景要画出细节，远景可用排线来概括。

神农祭坛

绘画要点

此图中神农祭坛要着重刻画，用笔要肯定，线条要刚劲、有力，神农祭坛外形的绘制要准确。

前景要注意细节的刻画，远景可简单概括外形，这样可以更好地表现画面的空间感。

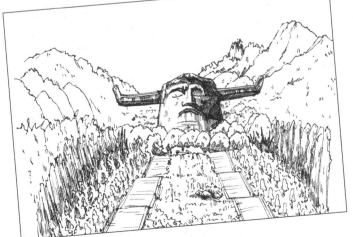

✦5.1 神农架森林✦

铅笔线稿

✦━━━ 知识点 ━━━✦

此案例场景前后虚实明确，横向构图
可以更好地表现画面的空间感。

✦━━━━━━━━━━━━✦

▶ 首先用铅笔画出场景中主体的大致外形，明确树木的前后位置，为下一步钢笔绘制做准备。

钢笔绘制

| 01 | 02 | 03 | 04 | 05 |

01-05 先绘制最近处左边粗壮树木的树干，树干外形的绘制要大致准确，注意线条的粗细变化。然后表现出树皮皲裂的粗糙感，用不同方向的短线来表现。

01	02	03	04	05
06	07	08	09	

01-09 接着画出旁边的树干。旁边的树干因为被遮挡，所以整体偏暗。

01 | 02 | 03 | 04 | 05

C 01-05 用同样的画法绘制前景中最右边的树干。树干上粗糙树皮的纹理不要绘制得太规律，要绘制得凌乱些。纹理绘制得凌乱的同时也要明确画出树干的明暗面。

01 | 02 | 03 | 04 | 05

D 01-05 前景中最右边的树干绘制完成后，用同样的画法开始左边树干的绘制。

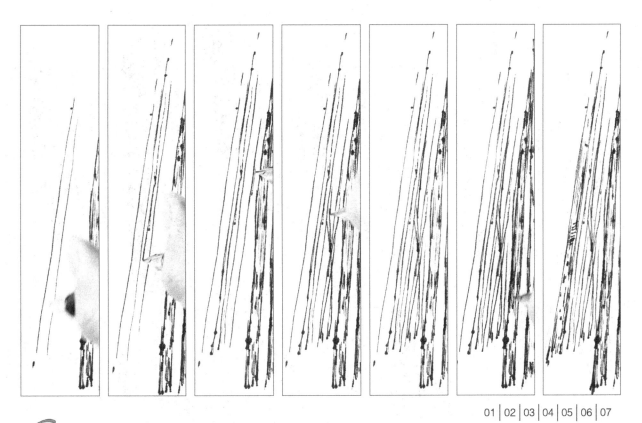

01 | 02 | 03 | 04 | 05 | 06 | 07

01-07 左边的树干偏细，可以分组绘制。较细的树干绘制得较为概括，细节少一些。

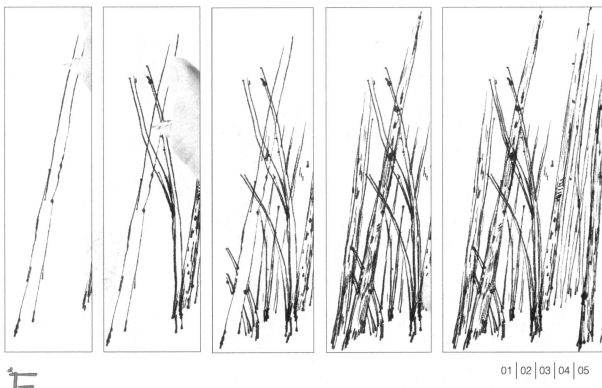

01 | 02 | 03 | 04 | 05

01-05 继续绘制左边的树干，注意树干前后的穿插关系。

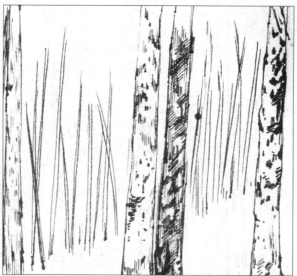
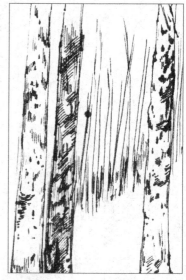
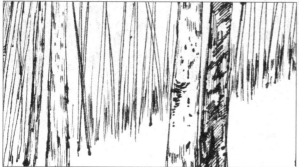

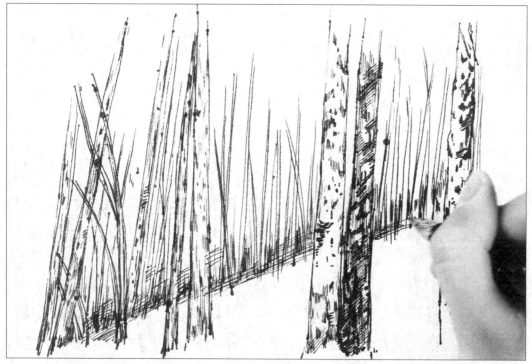

01	02	03
04	05	
06		

 01-06 前景的树干绘制完成后，接着绘制后面的树干，暗部用排线绘制。

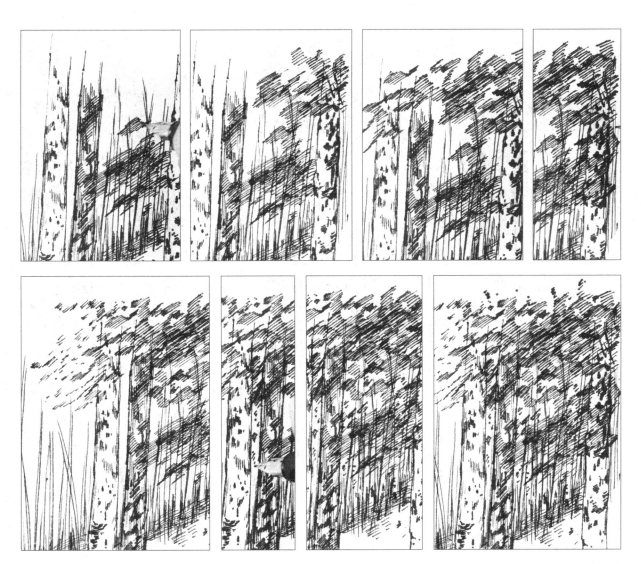

01-08 用短线条和点结合绘制树叶及其他细节，这样可以更好地表现出树木的疏密变化。

01	02	03	04
05	06	07	08

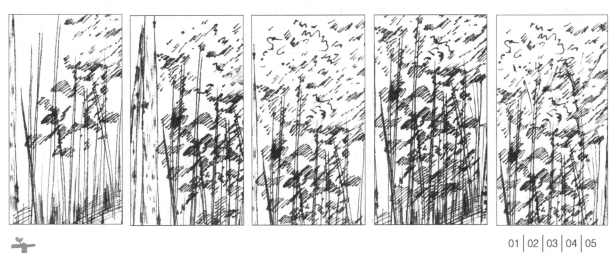

01 | 02 | 03 | 04 | 05

01-05 用随意的线条表现出树枝的穿插关系。

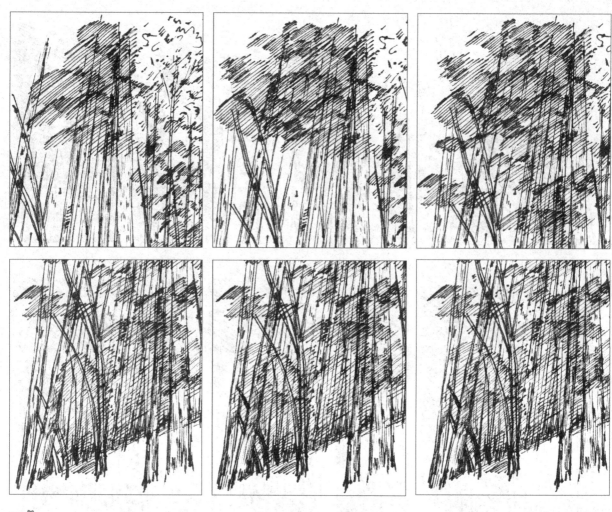

01-06 用排线绘制左边树木的暗部。排线的叠压处自然形成了树叶交叠较暗的部分。

01	02	03
04	05	06

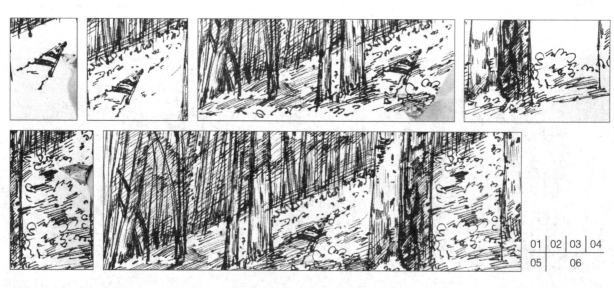

01-06 最后绘制前面的草地。线条随意，但要有疏密变化。

01	02	03	04
05		06	

✦ 5.2 神农祭坛 ✦

铅笔线稿

▶ 首先用铅笔画出场景中物体的大致外形，为下一步钢笔绘制做准备。

钢笔绘制

01	02
03	04
05	06

01-06 先绘制主体建筑神农牛首人身雕像，外形的绘制要大致准确。用笔要肯定，线条要刚劲、有力。明暗对比要明确，以便更好地绘制出雕像的体积感。

 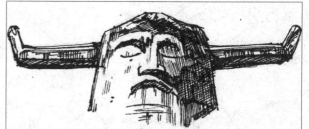

01 | 02

B 01、02 接着用短线条组合叠加画出雕像的细节。

01 | 02 | 03
04 | 05
06

C 01-06 雕像绘制完成后，接着画出雕像前面的树木。绘制树木时要放松，线条应随意，下笔要快速，但树木外形的绘制要大致准确。最后画出祭坛上的台阶。

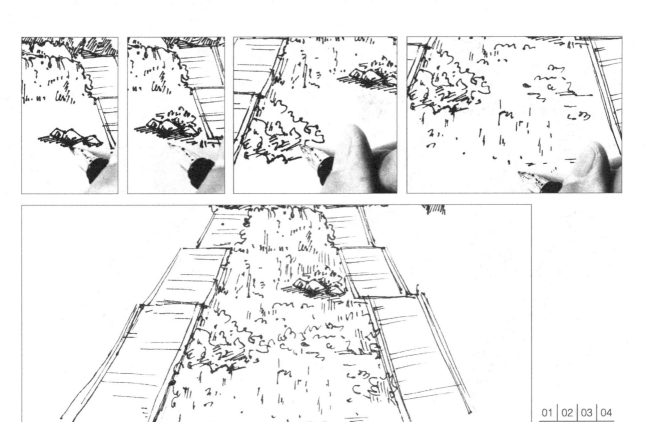

01 | 02 | 03 | 04

05

 01-05 接着用随意的短线和曲线画出台阶中间的草坪。完成雕像前面道路的绘制。

01 | 02 | 03

01-03 依次画出道路左边的小树。树木较为密集，绘制时要有耐心。

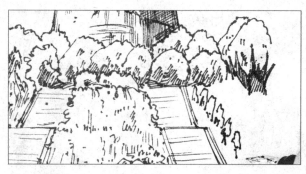
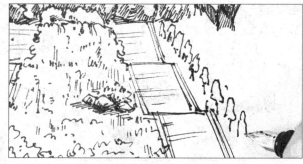

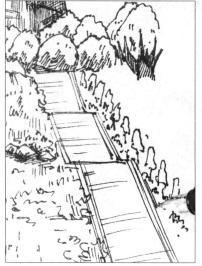
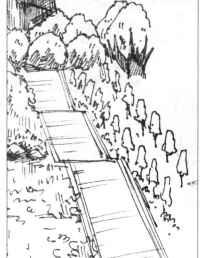
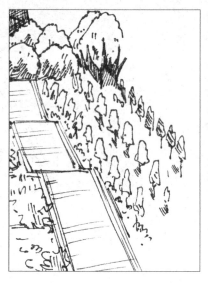

01	02	
03	04	05

 01-05 接着画出祭坛右边的小树。

| 01 | 02 | 03 | 04 |

G 01-04 祭坛两边的小树绘制完成后，画出右边较高的树木的外形，暗部用竖向的排线绘制。

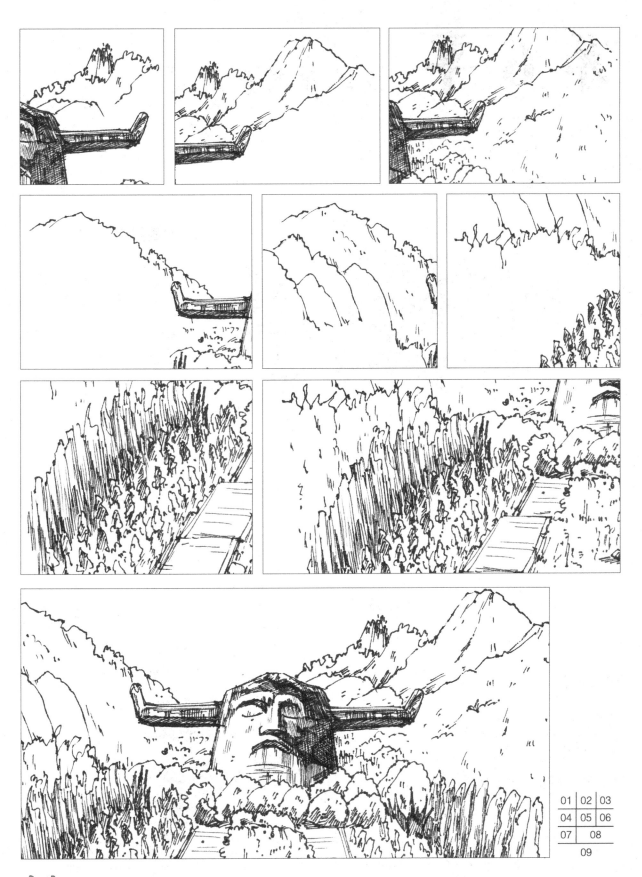

01	02	03
04	05	06
07	08	
09		

01-09 用概括的手法画出后面山上的丛林。接着画出左边较高的树木，用短线条绘制暗部，能更好地表现树木的层次感及树木前后的疏密关系。

第6章 钱江源国家公园

苏庄镇

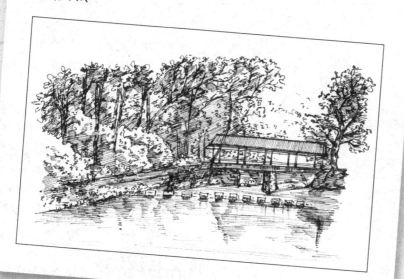

绘画要点

此图中树木是刻画的重点，简单、明确地刻画树木外形，绘制起来会更加迅速。

绘制时要注意树木的前后穿插关系以及近景与远景的虚实变化。

源头碑

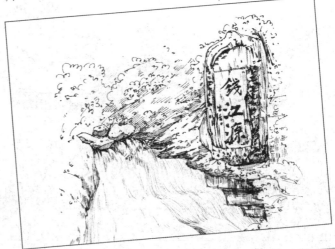

绘画要点

此图中主体——源头碑是刻画的重点，要大致概括其外形，体现出石头质感。

在绘制流水时，线条一定要流畅。还要注意整体画面的疏密关系。

✦ 6.1 苏庄镇 ✦

铅笔线稿

✦━知识点━✦

此案例的图以河岸边沿为轴向上延伸，形成透视效果，这样表现范围会更广，能加强画面前后的空间感。

▶ 首先用铅笔确定前景与远景物体的位置，然后画出物体大致的外形，为下一步钢笔绘制做准备。

钢笔绘制

01-08 先绘制桥上小亭子的外形，外形的绘制要大致准确。接着用斜线排列绘制出小亭子的顶部细节。用排线表现出小亭子侧暗部的颜色。补充小亭子的细节。

01	02	03
04	05	06
07	08	

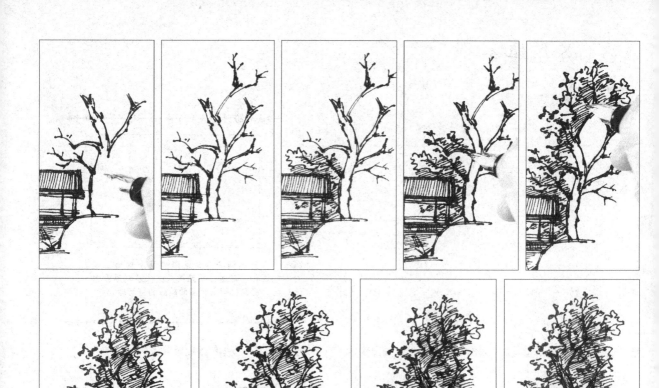

01 | 02 | 03 | 04 | 05
06 | 07 | 08 | 09

ℬ 01-09 接着绘制小亭子右边的大树。要注意树干和树枝的穿插关系，树干要画得粗些，树叶外形用曲线画出，暗部用排线绘制。

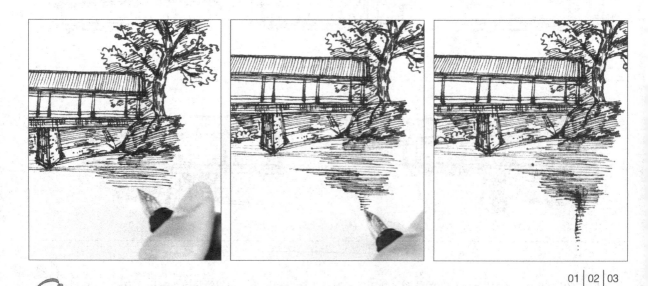

01 | 02 | 03

𝒞 01-03 接着用横线排列叠加画出右边的大树在水中的倒影。线条应由长到短，绘制时要把握好用笔力度。

01 | 02
03

D 01-03 小亭子和右边的大树绘制完成后，画出水中的那一排石头。用短横线画出石头的暗部与水中的倒影。

 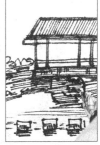

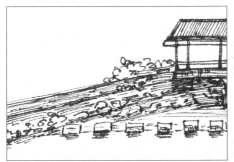 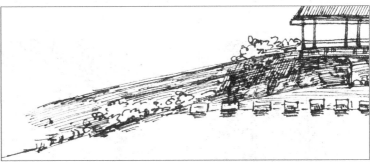

01 | 02 | 03
04 | 05 | 06 | 07
08 | 09

 01-09 用不同的线条画出左边靠岸的草丛和石头等。较前面和较后面的草丛用曲线画出外形，中后面的草丛用较长的线条画出，较暗的部分用斜排线画出。

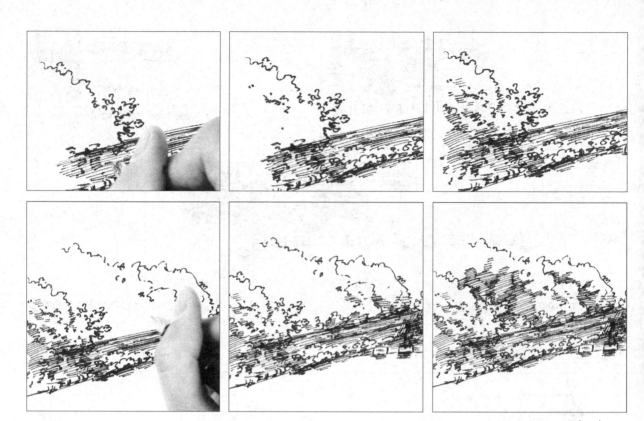

F 01-06 接着绘制岸上前面较低的树木。先用流畅的曲线画出树木的外形轮廓，再用斜排线画出暗部。用同样的方法画出后面的树木，暗部用排线概括，用点来表现丛林的层次感。

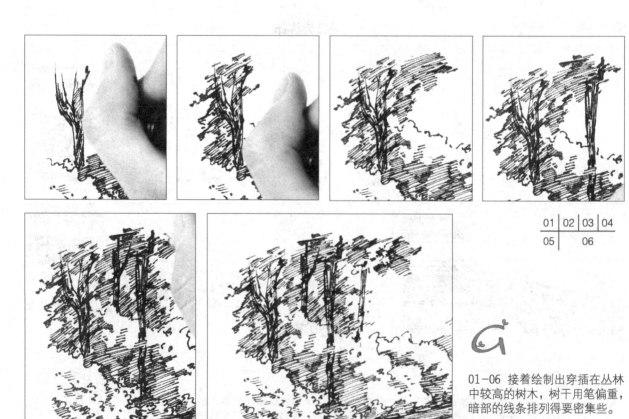

G 01-06 接着绘制出穿插在丛林中较高的树木，树干用笔偏重，暗部的线条排列得要密集些。

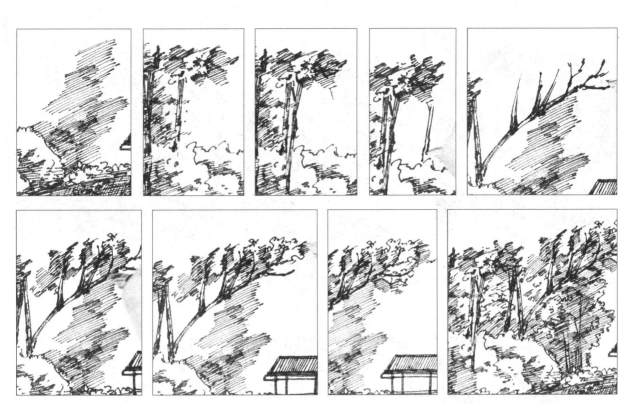

01-09 用同样的画法绘制后面的树木。短线条的绘制可以更好地表现出树木的疏密变化。树木的排线要画在暗部，以更好地表现出画面的立体感。

01	02	03	04	05
06	07	08	09	

01	02	03
04		

01-04 用同样的短线条画出剩下的树木。

 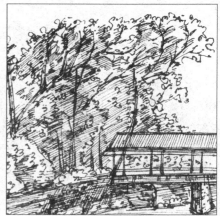

01 | 02 | 03

 01-03 用流畅的线条画出树木的枝叶，完成左边丛林的绘制。

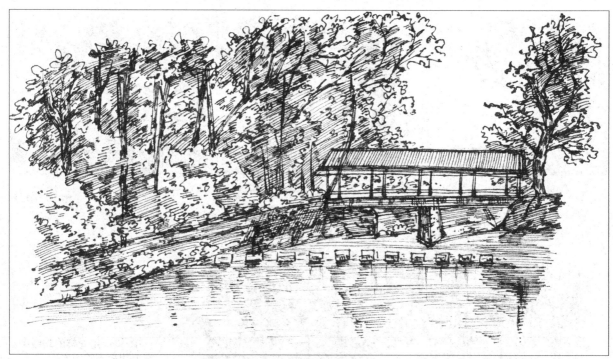

01
—
02

01、02 最后画出左边丛林在水中的倒影，表现出水面的清澈，使水面看起来更加自然。

✦ 6.2 源头碑 ✦

首先用铅笔画出场景中
▶ 源头碑和水流的大致外
形，为下一步钢笔绘制
做准备。

钢笔绘制

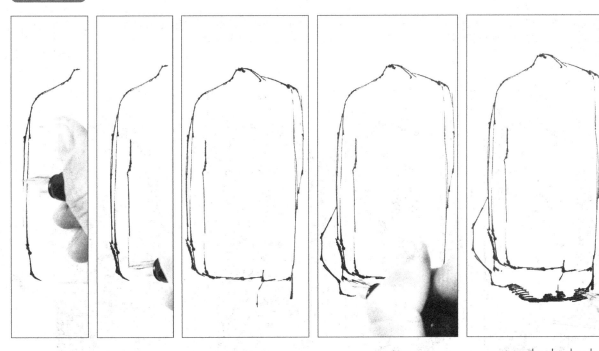

01 | 02 | 03 | 04 | 05

 01-05 用流畅的线条画出源头碑的外形，注意外形的绘制要大致准确，用笔要肯定。源头碑边缘凹凸不平，
源头碑上出现了遮挡的阴影，加深阴影部分的颜色。

 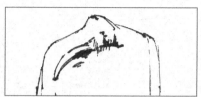 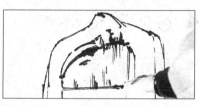

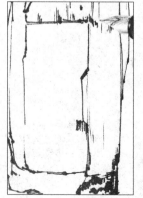

 01-11 接着刻画源头碑上的细节，表现出石头的质感。源头碑用横、竖短线条及点来刻画细节，颜色深浅不同的线条的刻画能更好地表现出源头碑的斑驳感。

01	02	03	
04	05	06	07
08	09	10	11

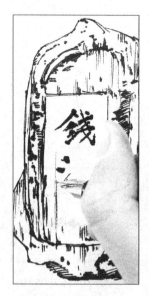 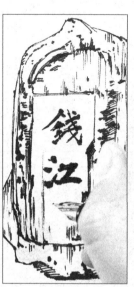 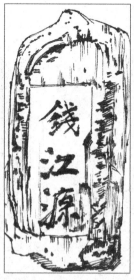 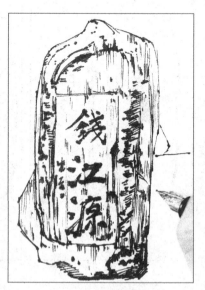

01	02	03	04

01-04 绘制出源头碑上的文字。文字要突出，用笔要重，并调整细节部分。完成源头碑的绘制。

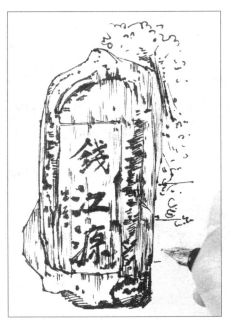

 01-04 源头碑绘制完成后，开始画其旁边的丛林，用较随意的短曲线和点来概括丛林。

01	02	03
		04

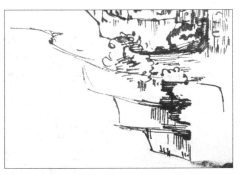

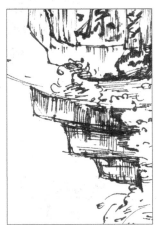
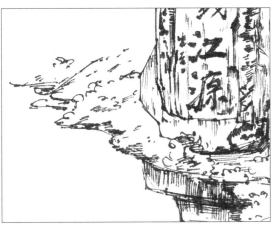
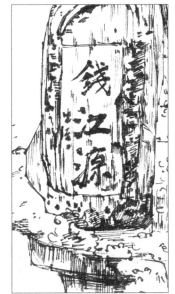

 01-06 接着用同样的画法绘制源头碑下面的石头。然后画出石头上的草丛。注意需要用竖向的短线排列叠加画出石头的暗部。

01	02	03
04	05	06

 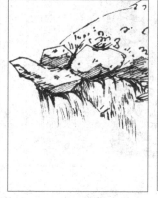

01	02	03	04
05	06	07	

F 01-07 继续细化源头碑前面的草丛和石头，绘制完成后，画出中景的石头和溪流源头。刻画石头时用笔力度要重些，线条应绘制得直、硬，表现出石头的坚硬感。溪水的边缘用较为柔和的线条绘制，用相互叠压的线条表现出溪水边缘的厚度。

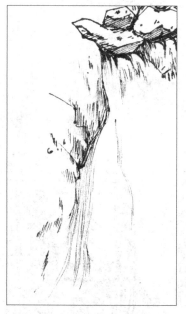 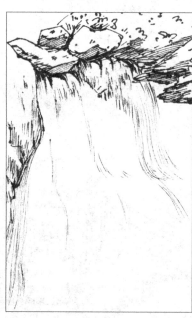 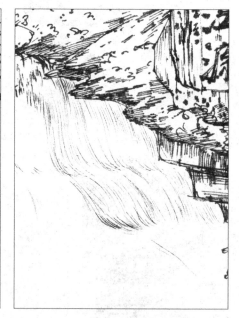

01	02	03
04		

G 01-04 接着用流畅的线条画出水流。用笔要柔和，下笔力度要轻，线条要画得密集。

01	02
03	04
05	

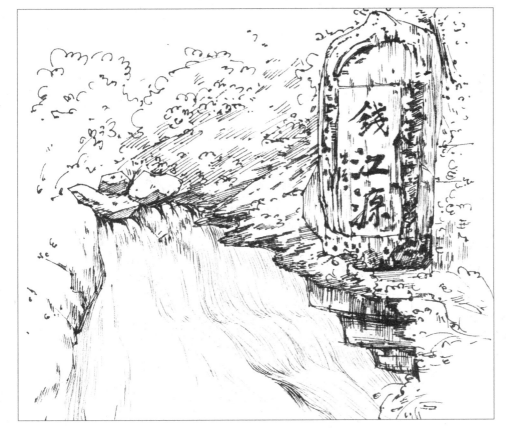

01-05 最后概括画出远景的丛林，表现出丛林的层次感。

第7章

南山国家公园

南山风景区

绘画要点

此图中的山峦是刻画的重点，山峦重峦叠嶂，要用"肯定"的线条快速画出山峦外形，由近向远刻画。

为了更好地表现出整个画面的空间感，绘制时要注意画面远近虚实的变化和高低起伏的节奏感。

金童山

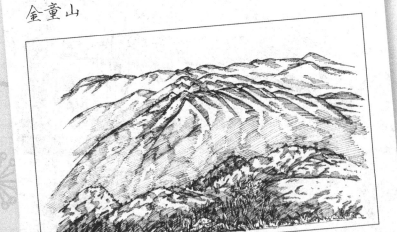

绘画要点

此图中山峰的刻画是重点，可以分为前、后两部分刻画，绘制起来更加简单、迅速。

此图中前景与远景的虚实变化明确。近处的山峰可以刻画出山上的草须，远处的山峰可以整体概括绘制。

✦ 7.1 南山风景区 ✦

铅笔线稿

▶ 首先用铅笔画出层层叠叠的山峦的大致外形，为下一步钢笔绘制做准备。

钢笔绘制

 01-04 先绘制前景山峦的外形，从画面的左侧开始画起。要用肯定的线条快速画出山峦的外形。

01	02
03	04

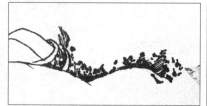 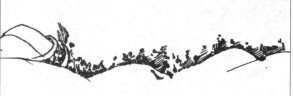

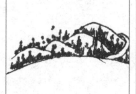 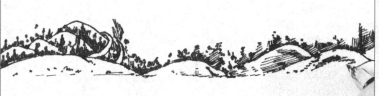 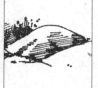

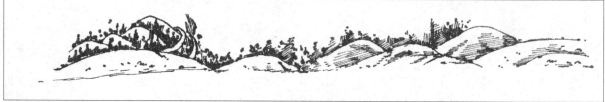

 B 01-07 接着画出山峦上的树木，以表现出山峦的前后关系。树木用概括的方法绘制，画出大致的外形即可。注意完善山体细节。

01	02	03
04	05	06

07

01	02	03	04

05

06

C 01-06 再补充一些树木与山体细节。接着画出低处的草地。草地用较粗些的曲线来画。

 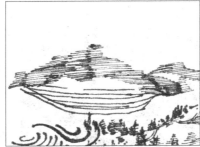 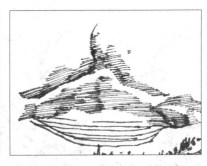

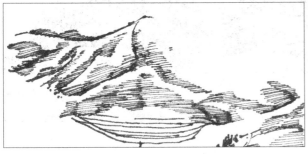 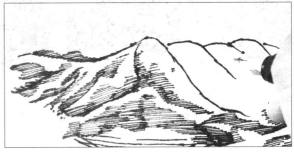

 01-08 用短线排列叠加绘制出右边后面的山峦。用短线排列叠加绘制可以更好地表现出山峦的层叠关系。小短线排列叠加的地方为山峦的暗面。注意补充山峦轮廓。

01	02	03
	04	05
06	07	08

01	02	03
04	05	06

 01-06 用同样的画法画出左边的山峦。

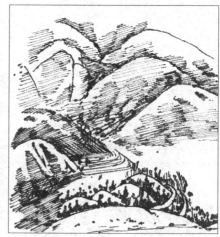

01 | 02 | 03 | 04

F 01-04 接着用排线画出后面的山峦。中景的山峦没有先画山峦的外轮廓线，先用深浅不同的色块来表现出山峦的外形，再绘制出山峦的外轮廓线。

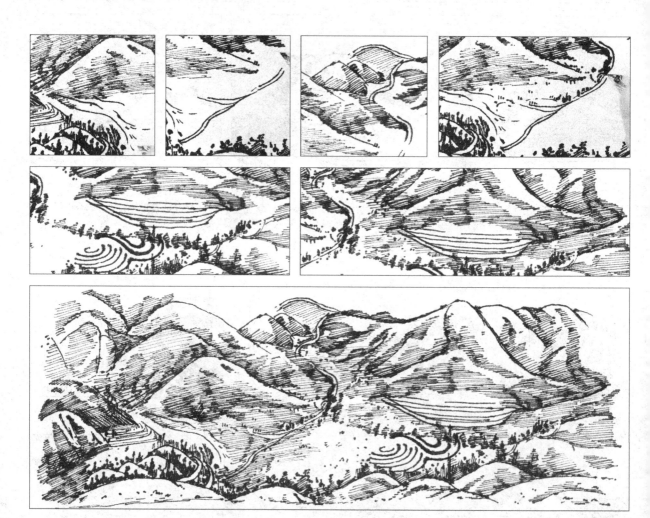

G 01-07 前景和中景的山峦绘制完成后，开始画较低处地势上的草丛、树木和溪水等。

01	02	03	04
05		06	

07

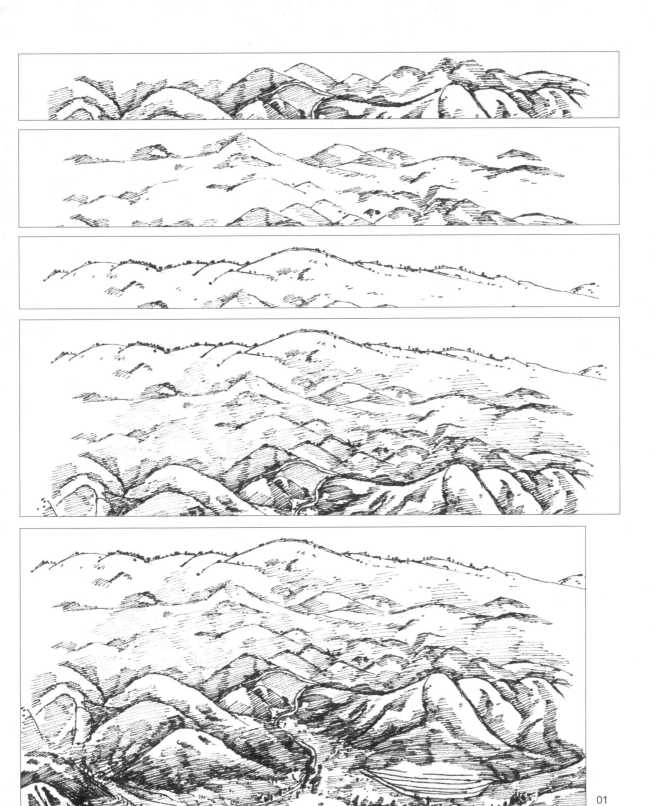

01-05 远处的山峦层层叠叠的，高低起伏各不相同，体现轮廓后，用排线概括绘制。将山峦的远近关系通过线条的疏密体现出来。注意补充树木细节。

✦ 7.2 金童山 ✦

铅笔线稿

▶ 首先用铅笔画出近处和远处山峰的大致外形，为下一步钢笔绘制做准备。

钢笔绘制

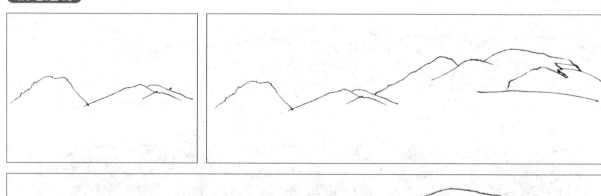

 01-03 先绘制前景山峰的外形。线条较为随意，但山峰的整体外形要大致准确。

01-06 前景山峰的外形绘制完成后，画出石头和草丛。画石头时用笔力度要大，线条的转折要明确。而草高低起伏，大小不一，绘制时线条要随意些。

01	02	03
04	05	
	06	

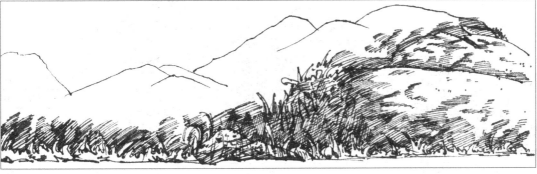

01	02	03
04	05	
06	07	
	08	

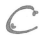 01-08 接着用排线绘制草丛及丛林的暗部，较暗处可以将线条叠加排列得更密集些。

79

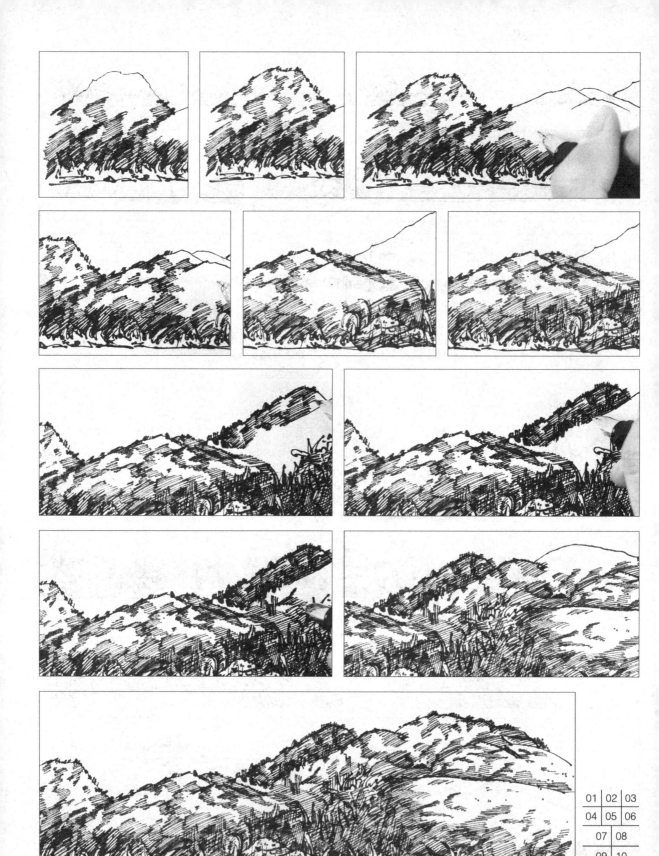

01	02	03
04	05	06
	07	08
	09	10
		11

01-11 草丛绘制完成后，用短线排列绘制丛林，从画面左侧开始画起，较暗处可以叠加绘制。

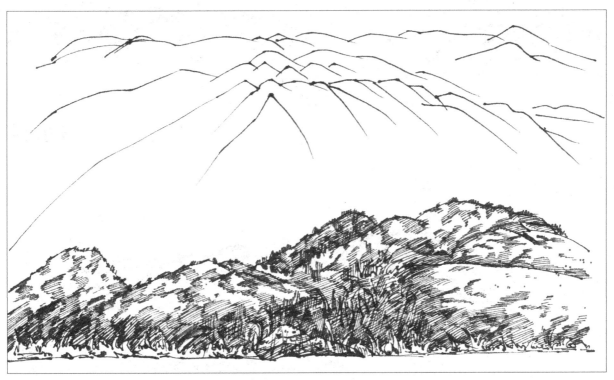

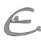 01-03 前景的山峰绘制完成后，开始画远处山峰的外形，绘制时要注意线条的穿插关系。

01
—
02
—
03

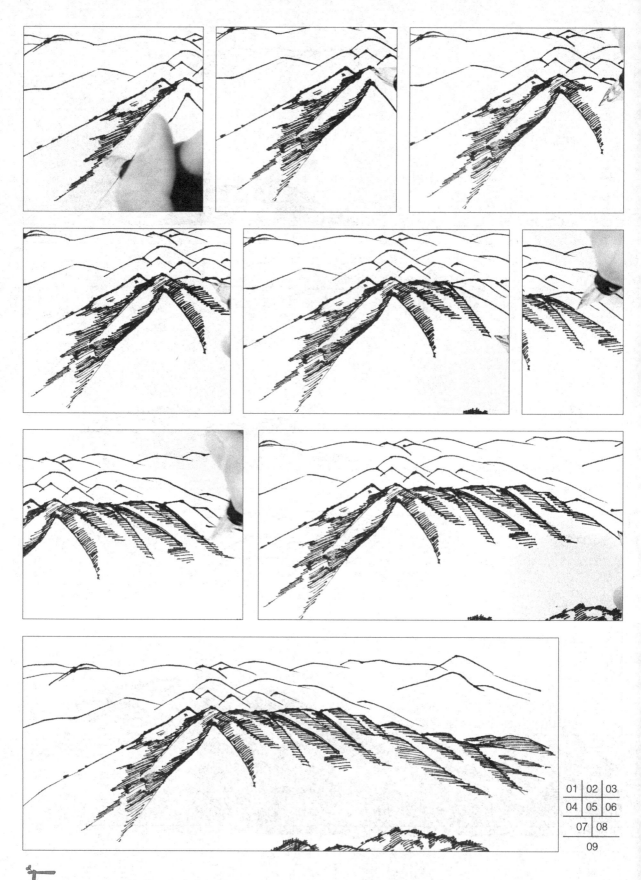

01-09 接着用短线排列绘制出山峰的暗部，体现出山峰的重叠关系。

82

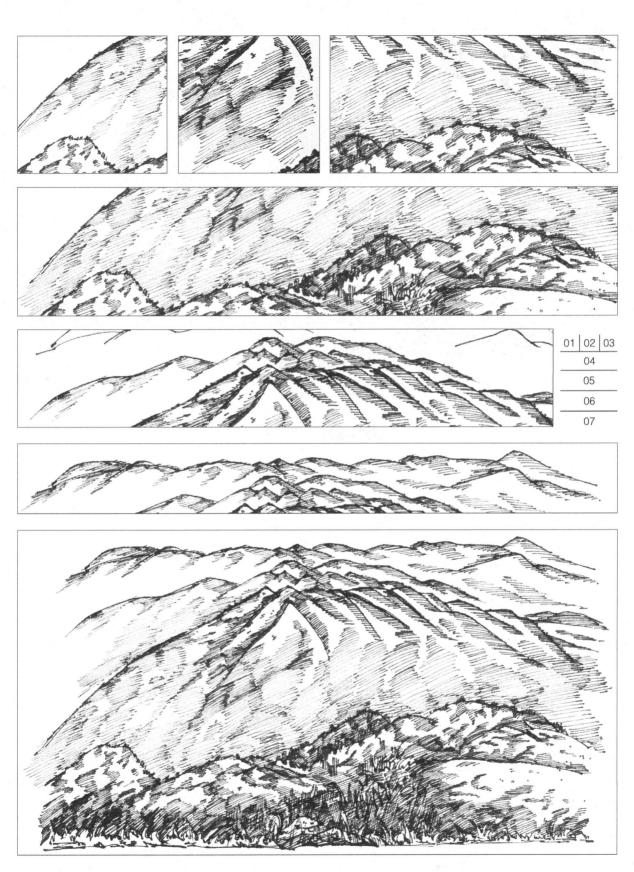

 01-07 接着画出后面的山峰的暗部,最后整体调整,完成绘制。后面的山体上色的面积较少,与前景区别较大,从而表现出画面前实后虚的变化。

第8章 武夷山国家公园

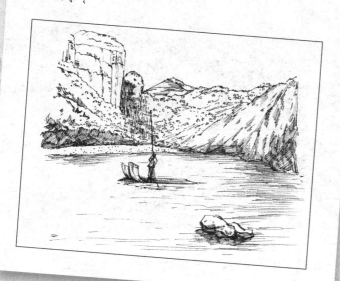

小藏峰

绘画要点

此图中后面山峰的刻画是重点。刻画时要注意表现出山峰的前后关系。在绘制丛林时，要注意丛林的疏密关系。

为表现水面的平静，用排线绘制出物体的倒影即可。

绘画要点

此图中岩壁是刻画的重点。岩壁上流水轨迹形成的斑痕分明，绘制时多用竖向线条来表现。

线条虚实的运用和画面明暗的变化能更好地表现山峰岩壁的前后关系。

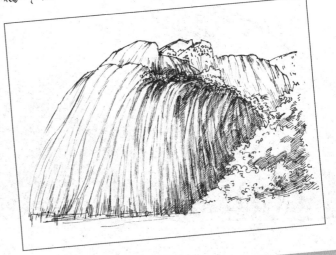

晒布岩

✦ 8.1 小藏峰 ✦

铅笔线稿

▶ 首先用铅笔画出山峰、小船、人物等的大致外形，用简洁的线条概括即可。

钢笔绘制

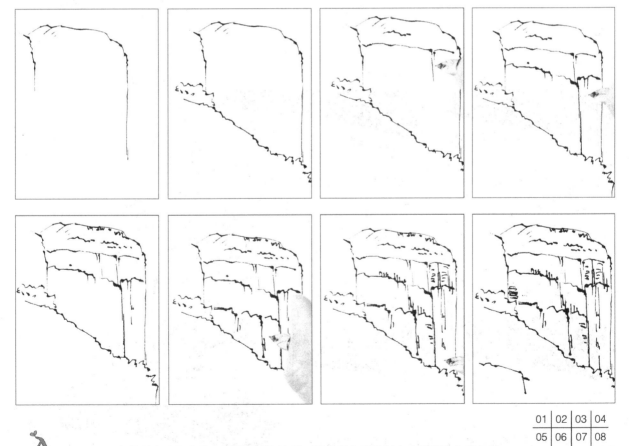

01	02	03	04
05	06	07	08

 01-08 先绘制左边最高的山峰的外形，然后用竖向线条等绘制出山峰岩壁上的斑痕。

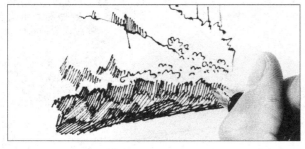
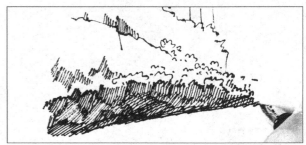

𝓑 01-07 用较随意的线条画出山峰前面的丛林，暗部用排线绘制。

01	02	03
04	05	
06	07	

01		02
03	04	05

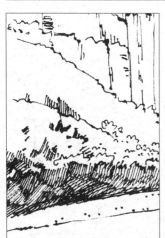

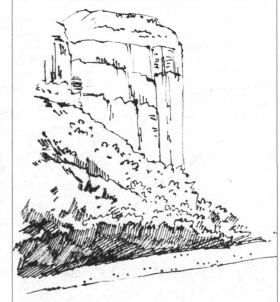

𝓒 01-05 接着画出丛林下面的土地，调整丛林的细节部分，完成左边丛林的绘制。

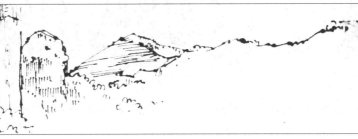

01	02	03	04
05			

 01-05 绘制左边最高的山峰旁边的较低的山峰。线条应随意，但山峰的外形要大致准确。山峰边缘不是用流畅的线条绘制的，运笔中有顿笔，用不规整的线条表现出山峰的不平整。

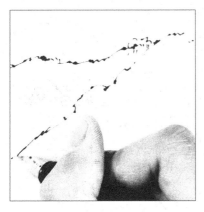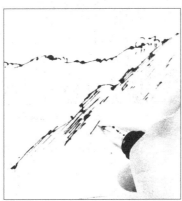

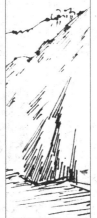

01	02	03		
04		06	07	08
05				

 01-08 接着画出右边的山峰及水面，运笔时要有间断，线条的颜色也要有变化。

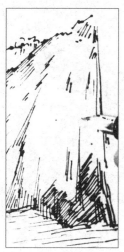

01 | 02 | 03 | 04 | 05

 01-05 右边山峰的暗部用斜线排线绘制。较暗处的线条可以叠加得密集些。

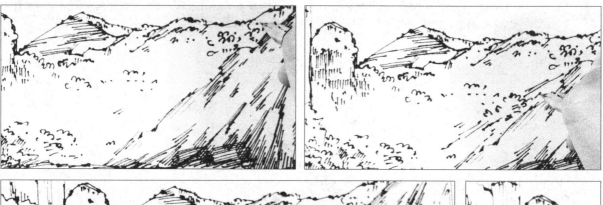

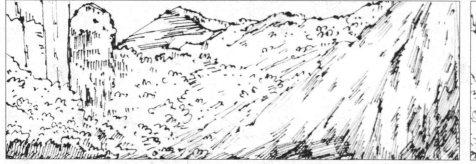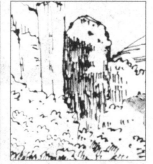

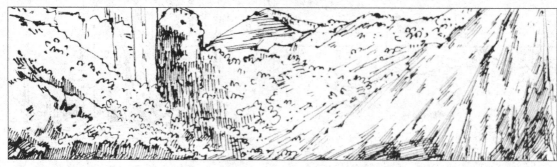

01 | 02
03 | 04
05

01-05 用点和曲线等概括画出中间山峰前面的丛林，完善画面细节，完成山峰的绘制。

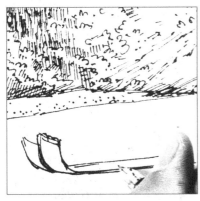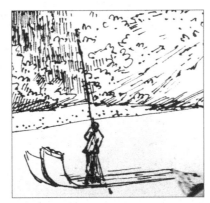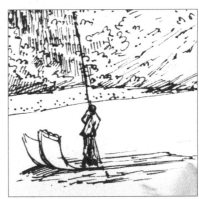

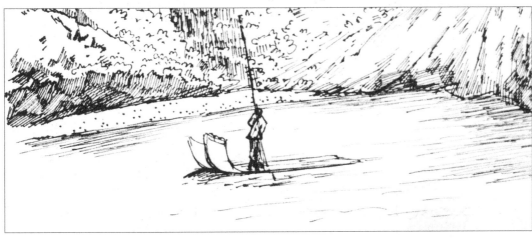

01 | 02 | 03
04

 01-04 接着画出小船以及在水中划船的人等。用稍倾斜的线条轻轻地画出水面的线条，水面的线条画在岸边、船下等处。

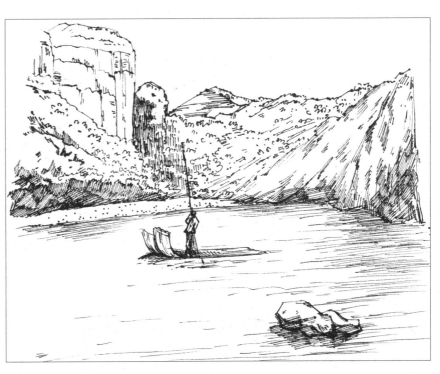

01
—— | 03
02

01-03 最后画出水中的石头，调整画面细节，完成整个画面的绘制。

✦ 8.2 晒布岩 ✦

▶ 首先用铅笔画出山峰的大致外形，为下一步钢笔绘制做准备。

钢笔绘制

01	02	03
	04	

 01-04 先绘制前面山峰的外形，要注意线条的穿插关系。

90

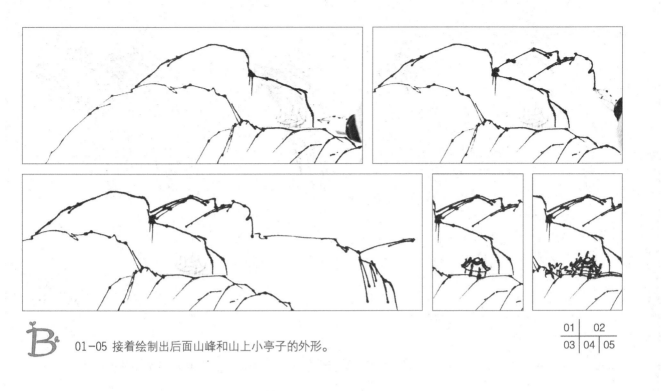

01 | 02
03 | 04 | 05

B 01-05 接着绘制出后面山峰和山上小亭子的外形。

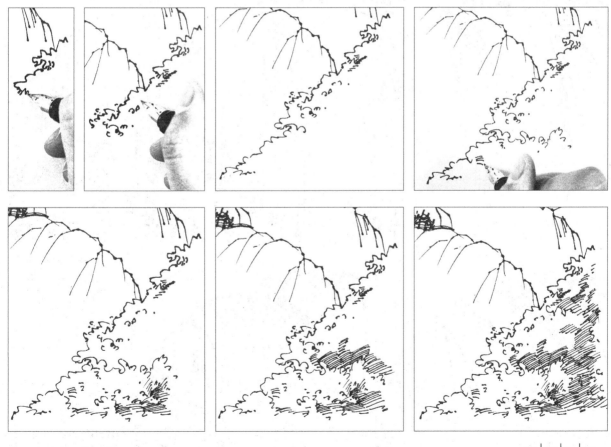

01 | 02 | 03 | 04
05 | 06 | 07

C 01-07 接着用较随意的曲线画出右边丛林的外形，暗部用排线绘制。

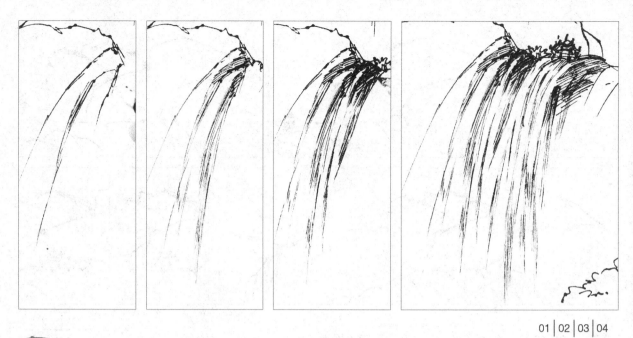

01 | 02 | 03 | 04

D 01-04 岩壁上的流水轨迹分明，用竖向线条来绘制。收笔时力度要轻，线条颜色要浅些。

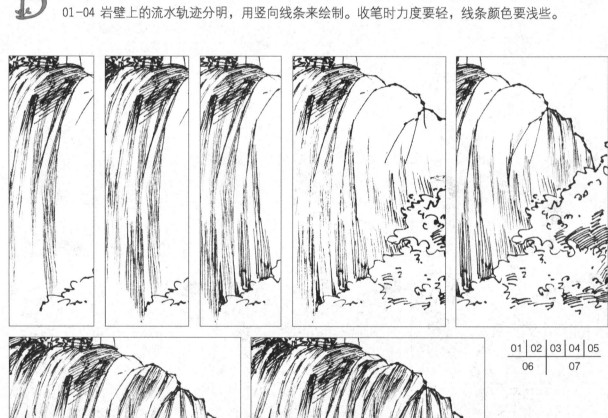

01 | 02 | 03 | 04 | 05

06 | 07

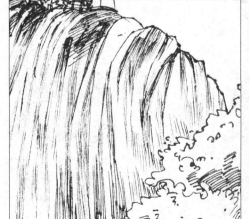

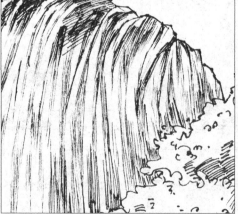

01-07 接着用同样的竖向线条绘制与丛林衔接处的岩壁斑痕。

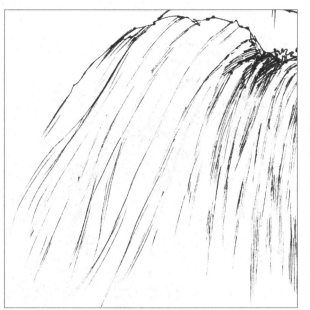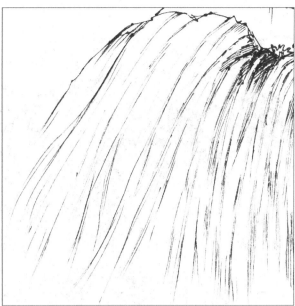

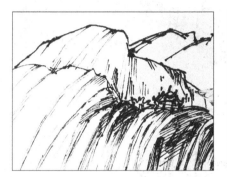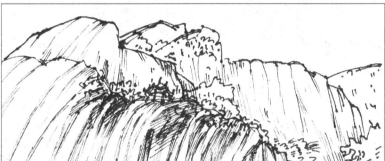

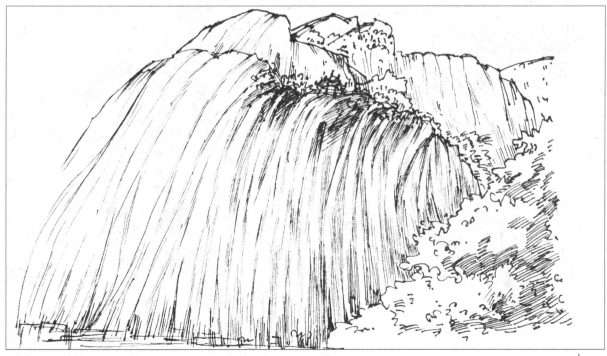

01-05 再画出左边和后面山峰岩壁上的斑痕。要注意前后山峰的虚实变化。绘制山上的丛林。

01	02
03	04
05	

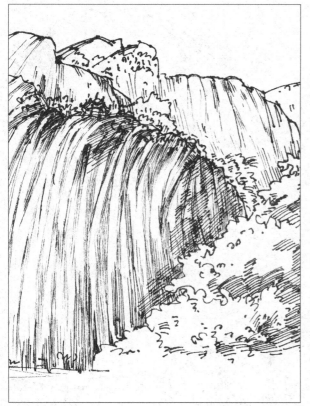

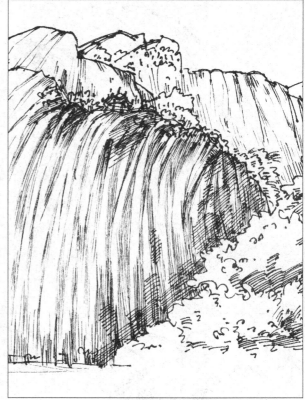

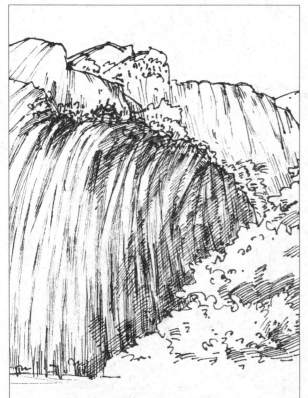

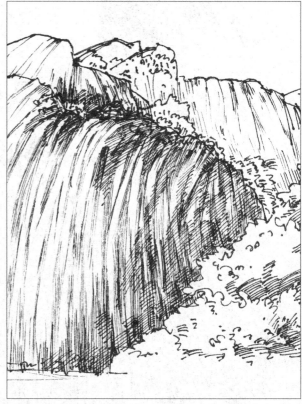

 01-04 最后用排线绘制暗部，通过明暗对比来表现山峰与丛林的前后关系。整体
调整，完成绘制。

第 9 章 海南热带雨林国家公园

尖峰岭

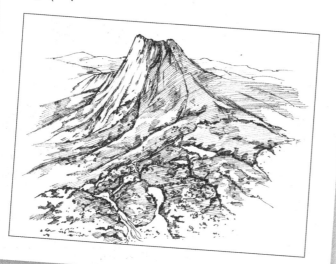

绘画要点

此图中主体山峰是刻画的重点，先简单概括出山峰的外形，然后分块儿绘制，这样绘制会更加简单、迅速。

绘制时要注意表现出山峰的高低起伏变化，以加强整个画面的空间感。

枫果山瀑布

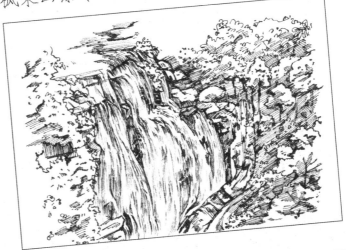

绘画要点

此图中瀑布的刻画是重点，绘制瀑布时，线条要绘制得偏柔和，排列要更密集，多用垂直向下的线条来表现。

丛林茂盛，暗部用排线绘制。用明暗对比来表现树木的层次感和立体感。

✦ 9.1 尖峰岭 ✦

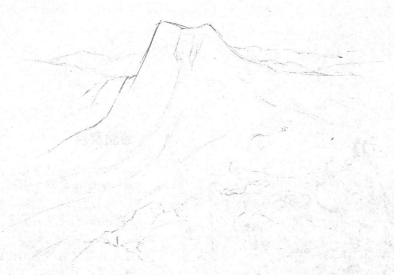

▶ 先用铅笔画出山峰等的大致外形，为下一步钢笔绘制做准备。

钢笔绘制

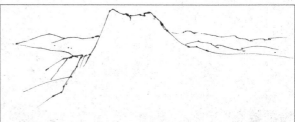

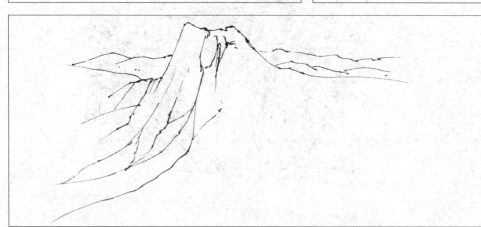

01	02
03	04
05	

01-05 先绘制高处山峰的外形以及表现出山上丛林的走向。

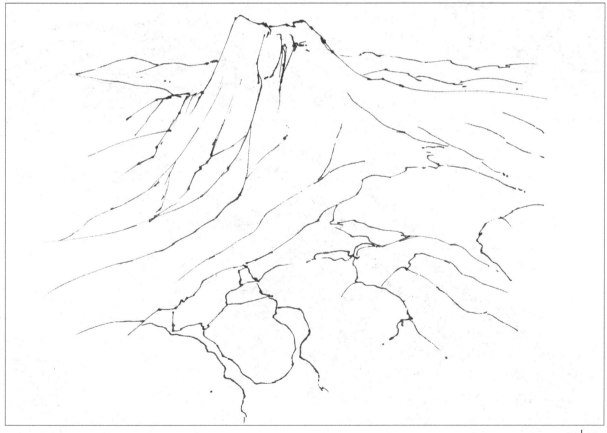

01-04 接着用流畅的线条绘制出低处山峰的外形。

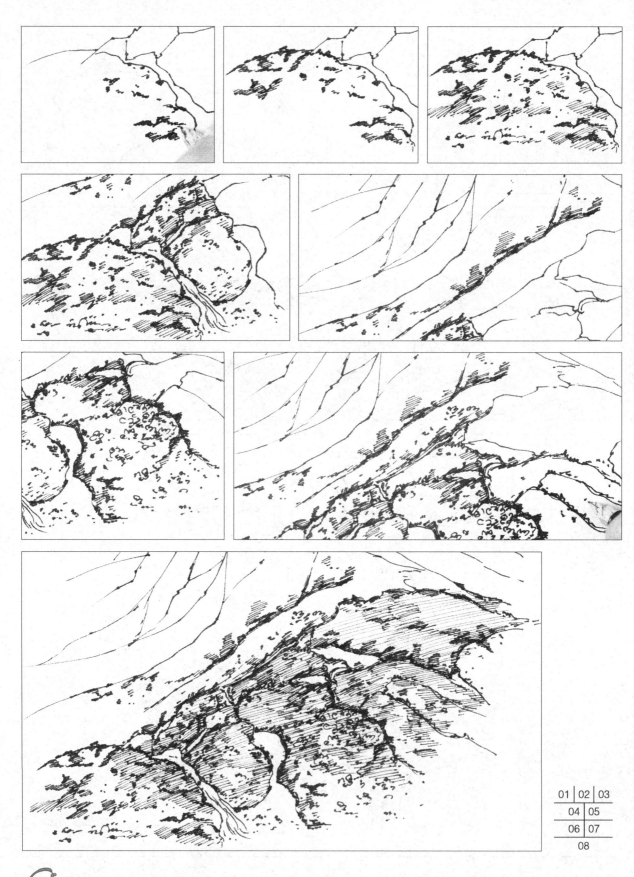

01	02	03
04	05	
06	07	
08		

01-08 山峰的外形绘制完成后，用短线等画出前面低处山峰上的丛林，用排线绘制暗部。绘制时要有耐心。

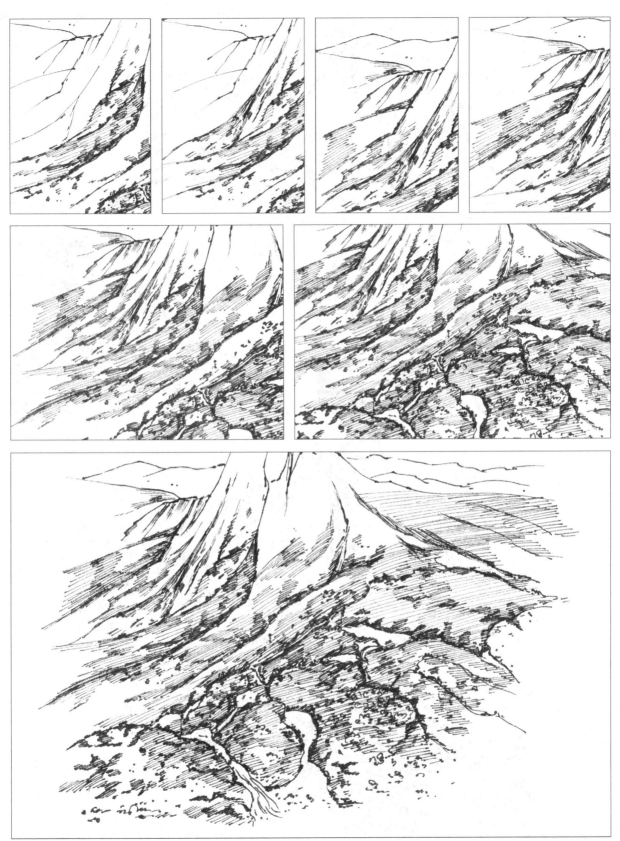

 01-07 接着用同样的画法画出后面山峰上的丛林。短线条的叠加可以更好地表现树木的层次感。

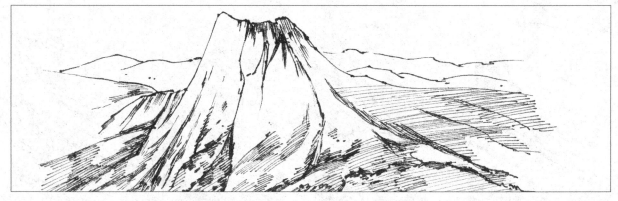

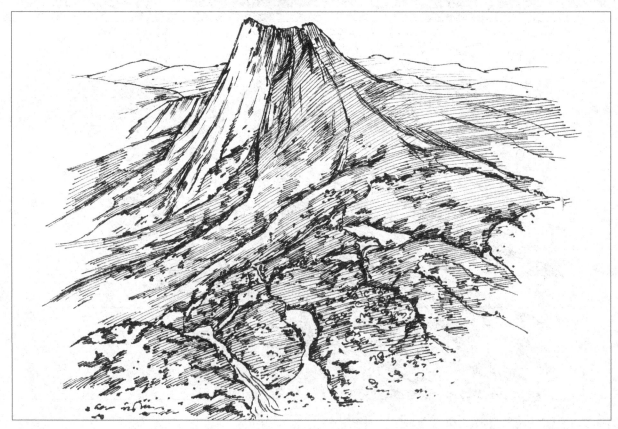

 01-04 最后绘制尖峰岭的顶部，暗部用排线概括绘制，细节部分可用一些竖向线条绘制。

✦ 9.2 枫果山瀑布 ✦

铅笔线稿

▶ 首先用铅笔画出瀑布和枫果山的大致外形，为下一步钢笔绘制做准备。

钢笔绘制

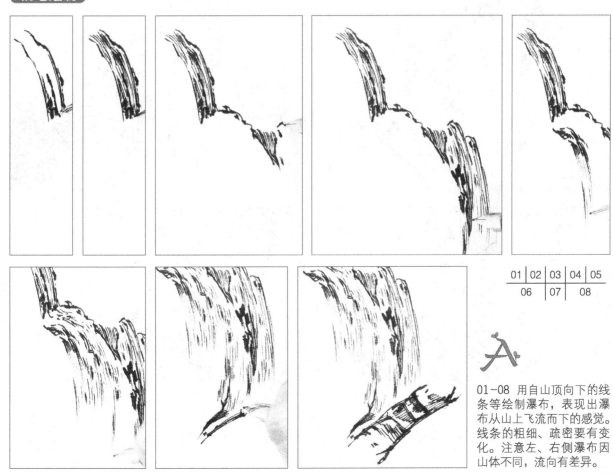

01	02	03	04	05
06		07		08

01-08 用自山顶向下的线条等绘制瀑布，表现出瀑布从山上飞流而下的感觉。线条的粗细、疏密要有变化。注意左、右侧瀑布因山体不同，流向有差异。

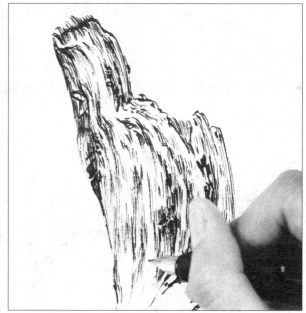

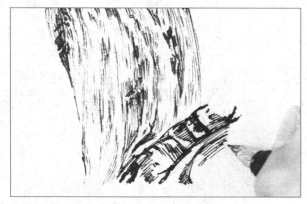

01-06 接着向左绘制中间部分的瀑布，用间断的短线绘制出来。注意细节的完善。

01	02
03	04
05	06

 01-10 接着用同样的画法绘制左边的瀑布，线条偏柔和。

01	02	03	04	05	06
07	08	09		10	

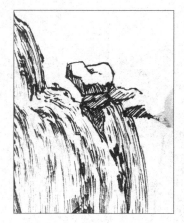
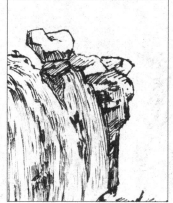
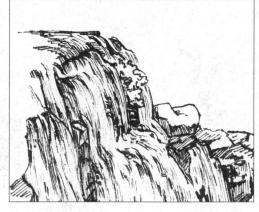

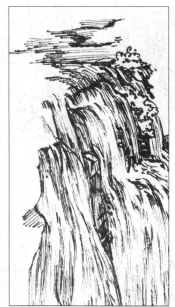
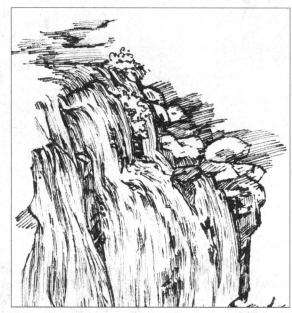

01	02	03
04	05	

𝒟

01-05 开始绘制右边山与水衔接处的石头,以及水花。绘制石头时用笔力度要重,线条要坚硬,与水形成鲜明的对比。

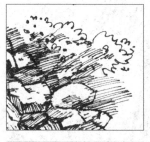
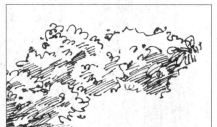

01	02	03	04
05		06	

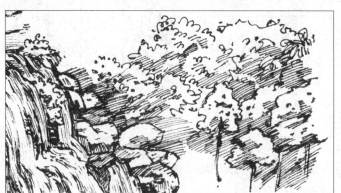

ℰ

01-06 然后绘制山上的丛林。线条可随意,但外形要大致准确。

01	02	03	04
05		06	07
	08		

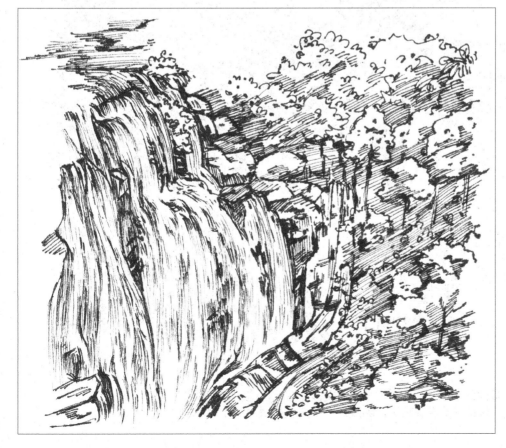

下

01-08 再画出下面的丛林。丛林中树木密集，用排线绘制暗部，可以更好地表现出树木的层次感和立体感。注意补充细节。

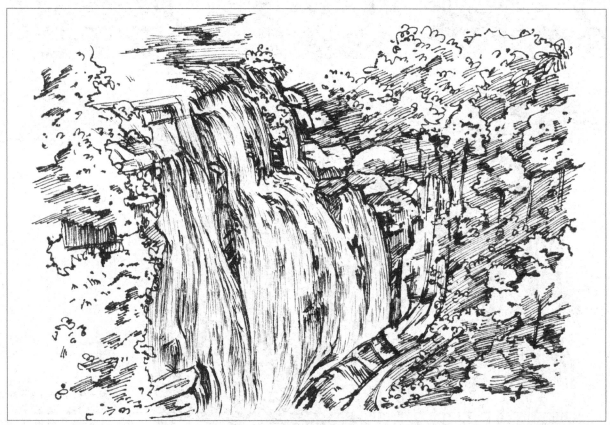

 01-05 用同样的画法画出左边的丛林，左边丛林的绘制较为简洁，简洁刻画与细
致刻画的结合能更好地表现出画面的效果。完成整个画面的绘制。

第 10 章　普达措国家公园

碧塔海

绘画要点

此图中丛林是刻画的重点，丛林密集，可以用排线绘制来表现明暗对比效果，以加强树木的层次感和立体感。

绘制时要注意近处和远处的树木的区别，近处树木的树干和树枝的穿插关系要明确，远处树木可以分层次概括。

属都湖

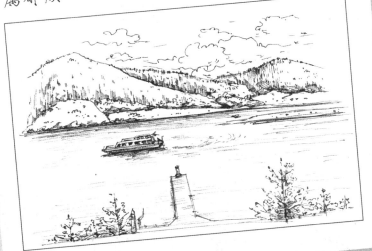

绘画要点

绘制此图时，要注意整体画面空间的把握。简单、明确地刻画出物体外形，然后分层次绘制。

远处山上的丛林用竖直的短线来绘制，丛林密集处可以叠加排线，表现出山峰的前后关系。

✦ 10.1 碧塔海 ✦

铅笔线稿

▶ 首先用铅笔画出山上的丛林的大致外形，明确物体在画面中的位置。

钢笔绘制

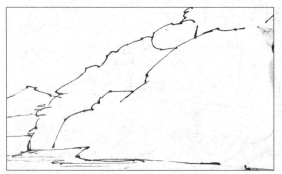

01	02
03	04
05	06

01-06 先绘制出山的外形，用笔要肯定，大致绘制准确。补充其他细节的轮廓。

108

 01-03 接着绘制山上小树的外形，用较为随意的曲线画出。

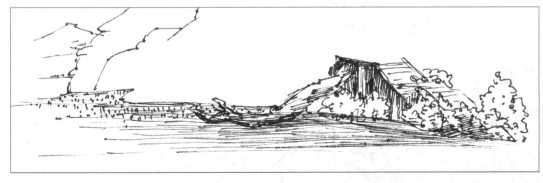

01	02	
03		
04	05	06
07		

01-07 山上小树的外形绘制完成后，开始画在水里的那棵树，接着绘制水面与岸边的小树。水中的树干用粗线条画出，树木左边的部分用点、线绘制。岸边的水面用较长的横直线绘制，用笔力度要基本一致。注意完善画面细节。

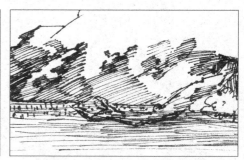

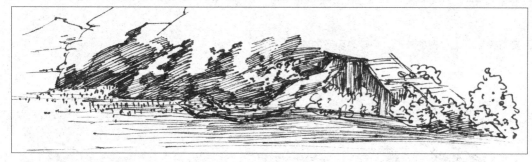

01 | 02 | 03 | 04
05

 01-05 用排线绘制岸边丛林的暗部，线条绘制方向要一致。

01 | 02 | 03 | 04 | 05
06

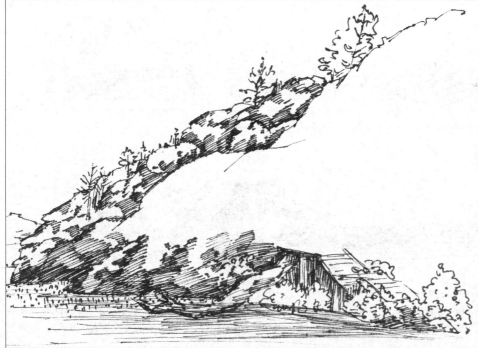

01-06 接着用短线绘制后面的丛林。

F 01-05 用同样的画法绘制前面的丛林，用短线排列绘制表现明暗对比效果。

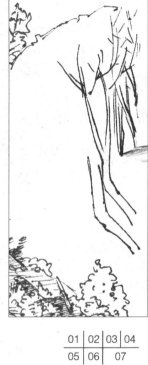

01	02	03	04
05	06	07	

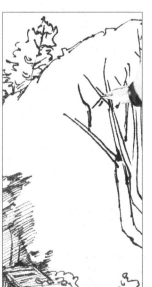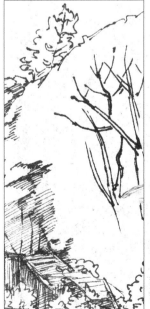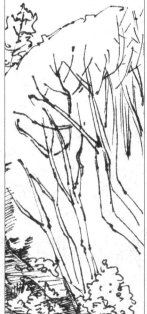

G 01-07 接着绘制前景的树木。先要表现出树干和树枝的穿插关系。

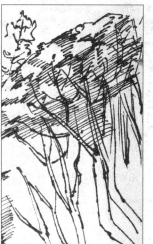
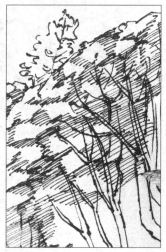

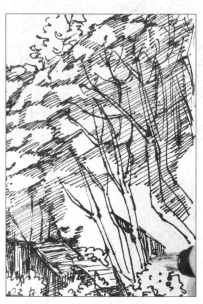
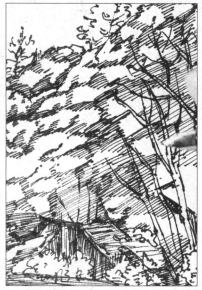
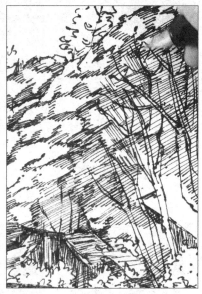

01	02	03	04
05	06	07	
08		09	

01-09 然后用排线绘制暗部，通过明暗变化表现树木的层次感和立体感。树木亮部要留白。

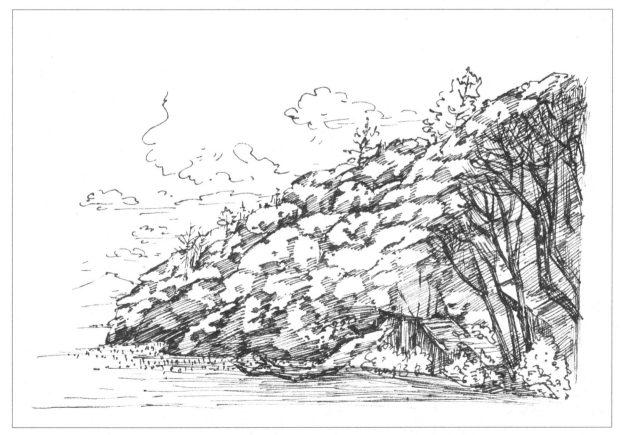

01 02 03 04
05

01-05 最后加重树干和树枝的颜色，使前面、后面树木的虚实关系更加明确。
补充细节，完成整个画面的绘制。

✦ 10.2 属都湖 ✦

▶ 首先用铅笔画出近处和远处物体的大致外形，为下一步钢笔绘制做准备。

钢笔绘制

01-05 先画出远处山的外形，然后用随意且柔和的线条画出云朵的外形，体现出云朵的绵柔感。

01	02
03	
04	05

114

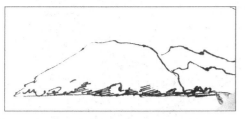
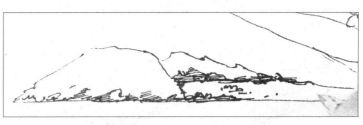
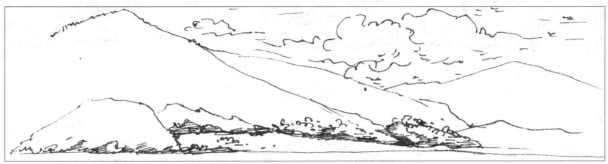

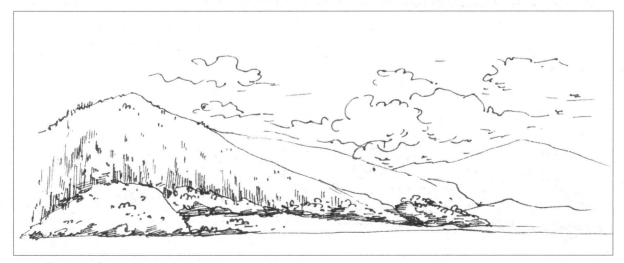

01-06 用短线、曲线画出山上植物的暗部等，用竖直的短线、曲线等绘制出前面山上的丛林。

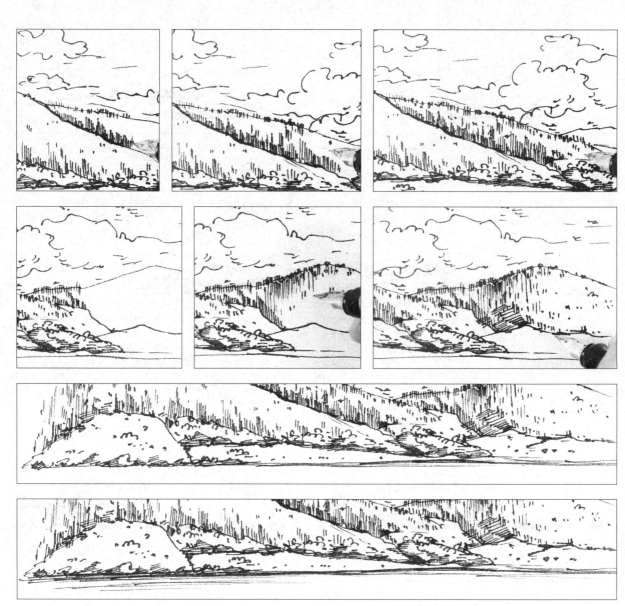

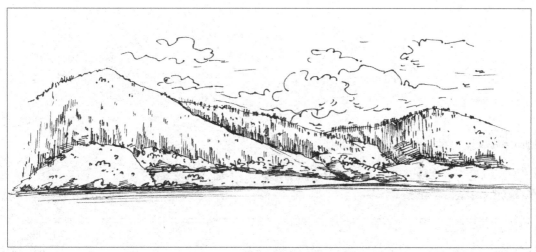

01	02	03
04	05	06
07		
08		
09		

01-09 接着用同样竖直的短线、曲线画出后面的丛林，暗部密集处可以叠加排线。用点来概括前面的草丛，加重岸边的颜色，整体调整，表现出山的前后关系，完成远处山上丛林等的绘制。补充山脚处水面的细节。

 01-07 用长短不一的线条和点画出山在水面上的倒影，接着画出船。船的刻画要细致些。

01	02
03	04
05	06

07

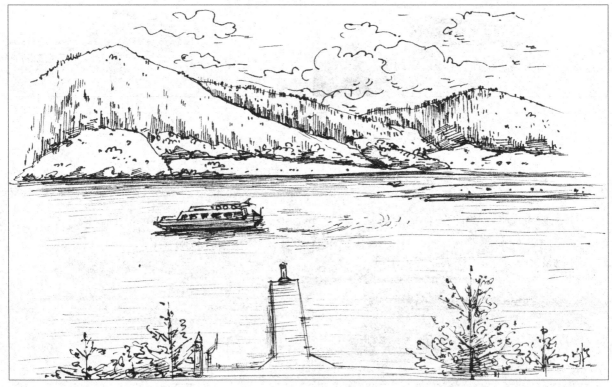

 01-05 最后绘制出前景的码头和树木。绘制时要注意整体画面空间的把握。

第11章 祁连山国家公园

祁连山

绘画要点

绘制此图时，要注意山脉的走向和连接。要大致刻画出山的外形，绘制出山上的褶皱。

绘制山下的羊群时，要注意其疏密关系。

祁连山马场

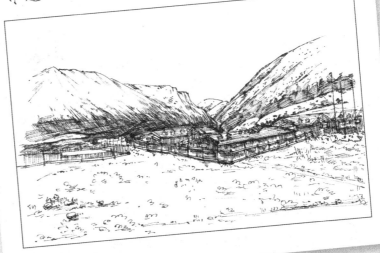

绘画要点

此图中马场的刻画是重点，也是难点。绘制马场时要注意其透视关系。

为了更好地表现出画面的空间感，线条的应用就很重要了。此图中马场与祁连山的前后关系要明确。

✦ 11.1 祁连山 ✦

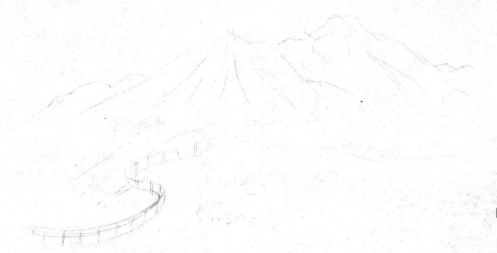

▶ 先用铅笔画出此图中物体的大致外形，为下一步钢笔绘制做准备。

钢笔绘制

 01-03 先画出山的外形，然后表现出山脉走向，要注意线条的虚实变化。

01 | 02
03

120

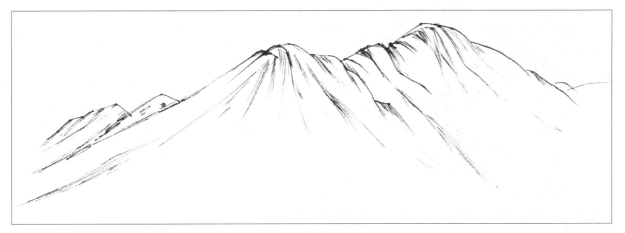

01-05 继续画出山的褶皱及阴影部分，以加强山的体积感。

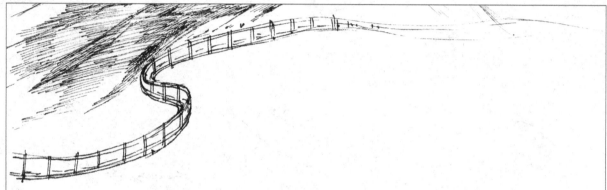

 01、02 接着画出山下羊圈的栅栏。绘制栅栏的线条要流畅些。

$$\frac{01}{02}$$

 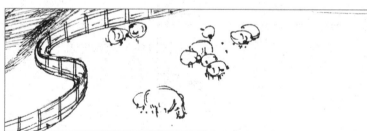

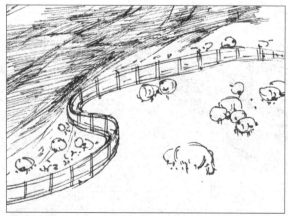

01	02	03	
04	05	06	07

01—07 然后绘制出草原上的羊群，羊群画出大概外形即可，要注意其疏密关系。

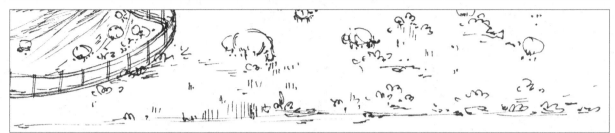

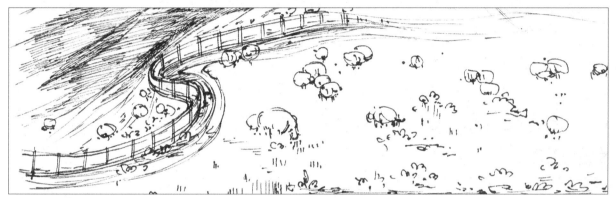

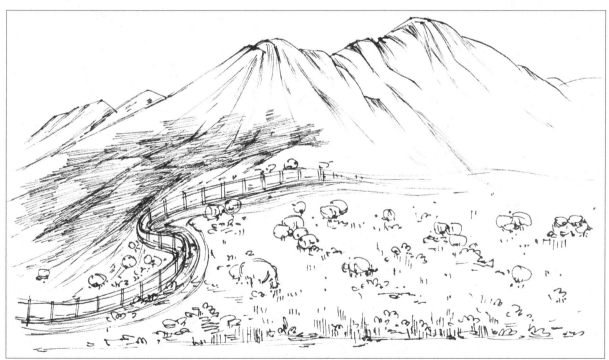

01-05 最后绘制出前面的草地。用竖直的短线等画出草须等。

✦ 11.2 祁连山马场 ✦

铅笔线稿

▶ 先用铅笔画出祁连山和马场等的大致外形，为下一步钢笔绘制做准备。

钢笔绘制

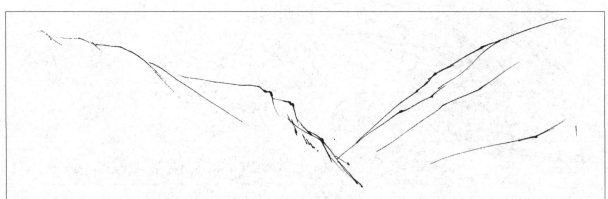

 01-03 绘制出远处山的外形，线条的虚实要有变化。

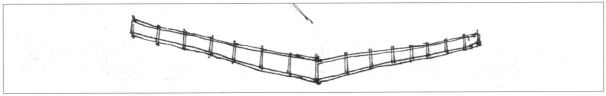

 B 01-03 画出中间最大的马场的栅栏。用竖直的短线画出栏杆。

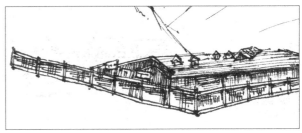

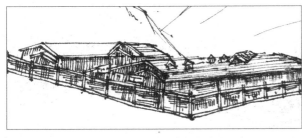
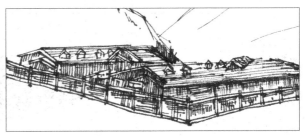

C 01-06 接着画出马场里面的房子。房子前面有栅栏遮挡，在绘制后面的房子时要注意前后的遮挡关系，同时要准确表达房子的结构及栅栏的细节。

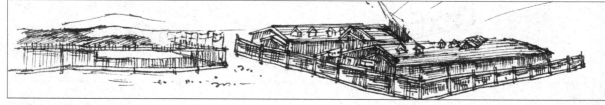

 01-05 继续绘制左边的马场，外形要大致准确。然后绘制栏杆。

01	02
03	04

05

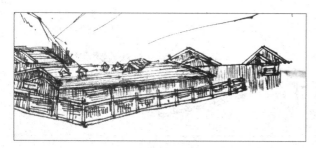
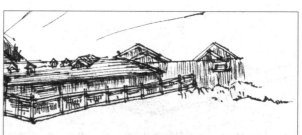

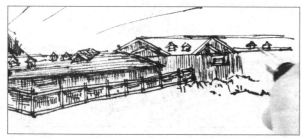
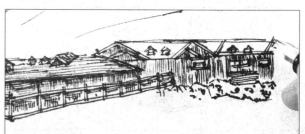

 01-05 绘制最右边的马场里的房子，房子外形要大致准确，注意细节绘制。

01	02
03	04

05

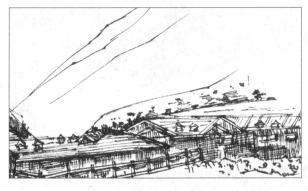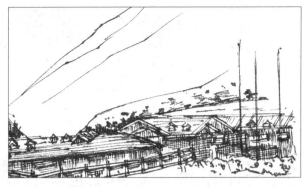

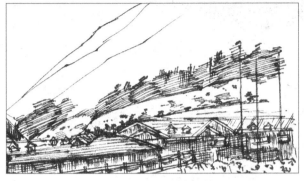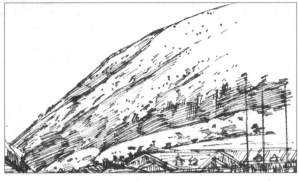

F 01-04 前面的马场画完后，开始画远处的山脉，先画出右边的山脉，
暗部用排线绘制。远处用点、线绘制。

01	02
03	04

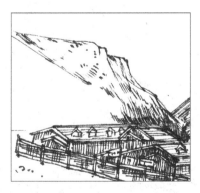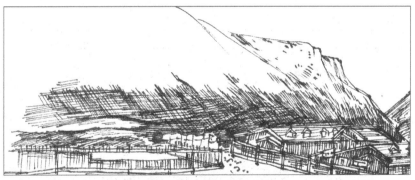

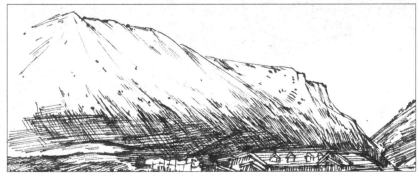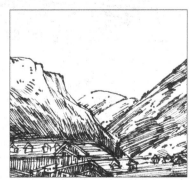

 01-04 接着画出左边和后边的山脉。要注意区分马场和山脉的前后关系。

01	02
03	04

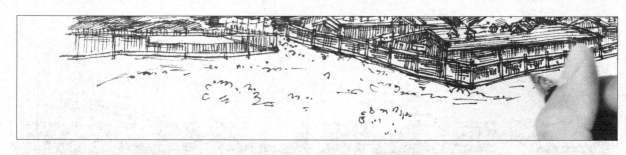

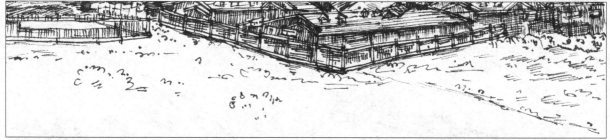

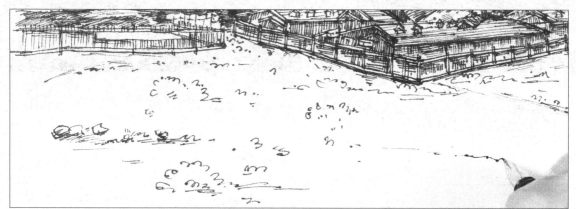

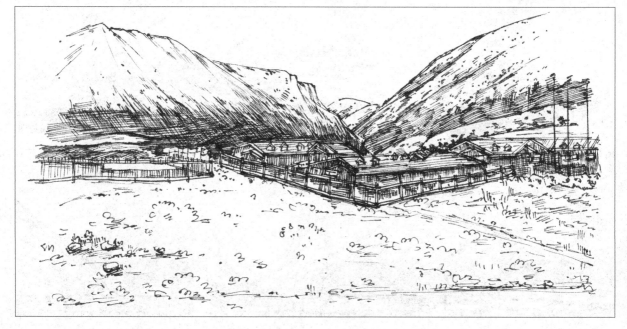

 01-04 用随意的曲线等画出前景的小草和草地上的小石头等，完成最后的绘制。